U0136585

編排 & 設計

BOOK

設計人該會的基本功一次到位

| 封面 | 內頁 | 目錄 | 附錄 | 扉頁 | 圖文搭配 |

諸多書籍&雜誌相關專業技巧，讓你一次搞懂！

松田行正

Following the editorial design

超訳
ニーチェの言葉

Die weltliche Weisheit von Nietzsche
Friedrich Wilhelm Nietzsche

フリードリヒ・ニーチェ
白取春彦 編訳

Discover
ディスカヴァー

超譯尼采

心は態度に現れている

ことさらに極端な行為、おおげさな態度をする人には虚栄心がある。

自分を大きく見せること、自分に力があること、自分が何か特別な存在であることを人に印象づけたいのだ。実際には内に何もないのだが。

細かい事柄にとらわれる人は気遣いがあるとか、何事にも繊細だというふうに見えることもあるが、内実は恐怖心を抱いている。何か失敗するのではないかという恐れがある。あるいは、どんな事柄にも自分以外の人が関わるとうまくはいかないと思っていて、内心で人を見下している場合もある。

［「人間的な、あまりに人間的な」］

Geistigkeit
064

事実が見えていない

多くの人は、物そのものや状況そのものを見ていない。

その物にまつわる自分の思いや執着やこだわり、その状況に対する自

分の感情や勝手な想像を見ているのだ。

つまり、自分を使って、物そのものや状況そのものを隠してしまって

いるのだ。

「曜光」

Point!
將照片會被訂口
吃入的部分重疊
※參考P.073

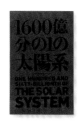

編輯設計最重要的，就是「好讀」。無論版面看起來多漂亮，如果讓讀者看不下去，絕不能稱之為好設計。且對寫文章的作者更是失禮。好的設計應該要讓讀者幾乎忘了設計的存在，全神貫注於文章所描述的世界。我認為這樣的設計，才是最理想的。

和強調形象的廣告文宣不同，編輯這項工作在考慮形象前，有一套須先注重的規則和系統。本書要介紹的就是所謂編輯設計的基礎知識。不只有方法論的解說，也收錄各種排版圖例和版面格式，尺寸和文字的大小等都有標明具體的數字，讓讀者可以輕易「模仿」。

據說「模仿」和「學習」語源相同，模仿其實就是一種學習。為什麼這麼說呢，因為我們在模仿的同時，頭腦會去理解為什麼某種設計比較好，然後加入自己的觀點，讓我們能作出非單純複製的「相似」作品。我自己在初入行時，也很徹底地模仿我尊敬的前輩們的設計，當時的經驗也成為了我現在的基石。

為了不讓模仿淪為單純的複製，最重要的是平常就必須以「設計師的眼光」來看待周遭的事物。而且是看「實物」。由於現在用手機或電腦很容易就能得到資訊，有很多人光看螢幕畫面就覺得足夠了，但這樣並不算是「看」。

例如榮・穆克（Ron Mueck）的雕像作品，從畫面上看就只是一個精巧的人像而已。但若親眼看到實體，一定會震懾於那壓迫感甚鉅的規模、近乎完美的真實質感，以及精緻細節。如果再用設計師的眼光來看，想必會產生這些疑問：為什麼作者要製作這麼龐大的人物雕像？是怎麼決定要作成這個大小的？等等。而在知道這個尺寸其實是剛出生的嬰兒所感覺到的大人大小後，對於作品的看法應該也會有所改變。

諸如此類的事情經常發生在我們的日常生活中，只是端看有沒有注意到，或是對於眼前正在發生的事物變化，有沒有興趣罷了。光隨隨便便地看過去，是無法體會背後的知識和感動的。養成隨時以設計師眼光看待事物的習慣，將感受儲藏在心中，然後在必要的時刻發揮出來。單純複製和作出「相仿」的感覺，差別的關鍵就在這裡。

編輯設計這份工作，最大的魅力在於能夠親眼看到自己經手的作品實體化。拿到書的人可以長久精心保存，對製作者來說是最開心不過的事。如果這條路是你未來的志向，就從基礎開始好好學起，努力鑽研到你覺得「真有趣！」為止。身為一個愛書人，我誠心期待未來的市場上，能出現更多令人不自覺想伸手翻閱的好書。

松田行正

Chapter1　一定要記住的設計規則

Chapter2　書籍設計排版

Chapter

一定要記住的
設計規則

設定白邊，也就是四邊的留白，是使版面易讀的必要條件一行的字數及行距的寬度，也是左右易讀性的重要因素。

中学で孔子や孟子のことは飽きるほど教わったが、老子のことはちっとも教わらなかった。ただ自分等より一年前のクラスで、K先生という、少し風変り、というよりも奇行を以て有名な漢学者に教わった友人達の受売り話によって、孔子の教えと老子の教えとの間に存する重大な相違について、K先生の奇説なるものを伝聞し、そうして当時それを大変に面白いと思ったことがあった。その話によると、K先生は教場の黒板へ粗末な富士山の絵を描いて、その麓に一匹の亀を這わせ、そうして富士の頂上の少し下の方に一羽の鶴をかきそえた。それから、富士の頂近く水平に一線を劃しておいて、さてこういう説明をしたそうである。「孔子の教えではここにこういう天井がある。それで麓の亀もよちよち登って行けばいつかは鶴と同じ高さまで登れる。しかしこの天井を取払うと鶴はたちまち冲天に舞上がる。すると亀はもうとても追付く望みはないとばかりやけくそになって、呑めや唄えで下界のどん底に止まる。その天井を取払ったのが老子の教えである」というのである。何のことだかちっとも分からない。しかし、この分からない話を聞いたとき、何となく孔子の教えよりは老子の教えの方が段ちがいに上等で本当のものではないかという疑いを起したのは事実であった。富士山の上に天井があるのは嘘だろうと思ったのであった。

002

那麼，問題來了。右頁和左頁的文章，哪一種比較好讀呢？

左頁一行的字數很多，像這樣行距較緊縮的排版，會因為留白處少而顯得很難讀。一行必須是一眼看過去可以順利讀取的字數，這一點很重要。行距太緊或太寬都不利於閱讀，所以平常我們就必須以設計師的眼光來看一本書，藉此培養眼力。比起隨意把字級放大，字級小、文字量少，但留白的部分多，反而會更容易閱讀。

中学で孔子や孟子のことは飽きるほど教わったが、老子のことはちっとも教わらなかった。ただ自分等より一年前のクラスで、K先生という、少し風変りな、というよりも奇行を以て有名な漢学者に教わった友人達の受売り話によって、孔子の教えと老子の教えとの間に存する重大な相違について、K先生の奇説なるものを伝聞し、そうして当時それを大変に面白いと思ったことがあった。その話によると、K先生は教場の黒板へ粗末な富士山の絵を描き、その麓に一匹の亀を這わせ、そうして富士の頂上の少し下の方に一羽の鶴をかきそえた。それから、富士の頂近く水平に一線を劃しておいて、さてこういう説明をしたそうである。「孔子の教えではここにこういう天井がある。それで麓の亀もちょち登って行けばいつかは鶴と同じ高さまで登れる。しかしこの天井を取払うと鶴はたちまち沖天に舞上がる。すると亀はもうとても追付く望みはないとばかりやけくそになって、呑めや唄えで下界のどん底に止まる。その天井を取払ったのが老子の教えである」というのである。何のことだかちっとも分からない。しかし、この分からない話を聞いたとき、何となく孔子の教えよりは老子の教えの方が段ちがいに上等で本当のものではないかという疑いを起したのは事実であった。

富士山の上に天井があるのは嘘だろうと思ったのであった。

二十年の学校生活に暇乞をしてから以来、何かの機会に『老子』というものを一遍は覗いてみたいと思い立ったことは何度もあった。その度ごとに本屋の書架から手頃らしいと思われる註釈本を物色しては買って来て読みかけるのであるが、第一本文が無闇に六かしい上にその註釈なるものが、どれも大抵は何となく黴臭い雰囲気の中を手捜りで連れて行かれるような感じのするものであった。それらの書物を通して見た老子は妙にじじむさいばかりか、何となく偽善者らしい勿体ぶった顔をしていて、どうも親しみを感ずる訳には行かないので、ついついおしまいまで通読する機会がなく、従って老子に関する概念さえもしこの年月を過ごして来たのであった。

つい近頃本屋の棚で薄っぺらな「インゼル・ビュフェライ叢書」をひやかしていたら、アレクサンダー・ウラールという人の『老子』というのが出て来た。たった七十一頁の小冊子である。値段が安いのと表紙の色刷の模様が面白いのとで何の気なしにそれを買って電車に乗った。そうしてところどころをあけて読んでみるとなかなか面白いことが書いてあって、それが実によくわかる。面白いから通読してみる気になって第一頁から順々に読んで行った。原著の方は知らないのであるから誤訳があろうがあるまいが、ただいかにも面白いそんなことは分かるはずもなし、またいくらちがっていてもそんなことは構わない。

002

排版，只要模仿就能輕鬆上手

三大重點

1 掌握必要的元素

2 選擇字體，決定設計的方向

3 決定從哪裡開始排版

・了解行距與行長的關係

・學習編排好看的字元間距

提升排版功力的重點，大約就是以上三點。在開始排版之前，必須先確實掌握好手上的素材，按重要次序整理好資訊情報。如果不先搞清楚重要次序，直接就開始編輯，會讓資訊的先後順序混亂，導致無法確切引導讀者的視線。也可以先在電腦上編排好標題和正文。

接下來要決定字體，確定設計的方向。再來就可以思考要從哪裡開始排版。

沒有先學好基本的設計，就無法實際應用。設計固然要汲取當代的流行，但能夠創造流行的，才是真正的設計師。

編輯設計用語集

【粗細‧字體家族】
粗細指字體的粗細。字體家族則是指以同一種概念所設計出的多種字體的集合。

【版權頁】
書籍尾頁記載書名、作者、發行人、印刷、出版日、定價等資訊的部分。

【方形圖】
使用正方形或長方形等矩形的照片原稿。

【說明文】
附有照片或圖片的說明文章。

【級數】
排版時用的文字大小單位。0．25公釐以1單位（1級）來表示。「級」也可以寫成「Q」。

【行高‧字高】
行高指每一行文字中心點間的距離；字高指每一字中心點間的距離。

【行距‧字距】
行距指行與行中間的間隔距離；字距指字與字的間隔距離。

【占行】
指放標題的空間或圖片的尺寸，應占正文的幾行。

【去背】
沿著人物或靜物的輪廓裁剪照片來使用。

【扉頁插圖】
書籍或雜誌中，插在封面後或正文前的插圖或照片。

【台數】
指雜誌、書籍印刷時，一次可以印的頁數。

【欄距】
分欄時，欄與欄之間的間隔距離。

【靠下對齊】
正文往頁面下方（地）靠齊的編排。

【靠上對齊】
正文往頁面上方（天）靠齊的編排。

【修邊】
放大照片時，將多餘的部分裁剪掉，使構圖看起來更簡潔。

【裁切記號】
標記在版面四角或上下左右邊界的中央的記號，用來對準裁切的位置或多色印刷的對照。

【拼模】
印書時，為了方便按照正確的頁序摺紙，將幾張頁面配置在一張印刷用紙上。

【版型】
指出版品的大小。通常套用原紙的尺寸規格，分為A系列、B系列，日本較常用的分屬A系列與B系列的AB版、四六版及菊版。

【版心】
排版時，放入正文及圖片的基本範圍。

【點(point)】
以歐美文字尺寸為基準設定的文字尺寸單位。也以「pt」來表示。1點＝1／72英吋。

【正文】
相對於說明文或註解，指構成書籍主要內容的文章。

【白邊】
紙張邊緣到版心的空白部分。

本書的讀法

訂口以虛線表示。
藍色外框的範例是實例，黑色外框是本書作的假設例。

優良例　**不良例**
桃紅色指優良例，黑色指不良例

work1

這是編輯委託的排版案。按照想傳達的意旨先後順序,製作幾種不同的選案。

客戶提供的素材
編輯的草稿
照片素材
文字檔

設計A　按照編輯提供的草稿來製作

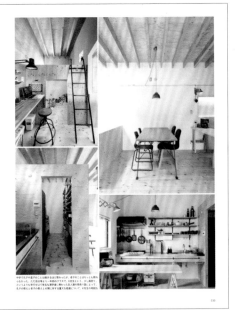

想要不分主次,平均地展現照片,所以在右頁組合多張照片,形成一個區塊。
右邊放照片、左邊放文章的編排,是清爽型的排版。

設計B　照片和文案平均展現

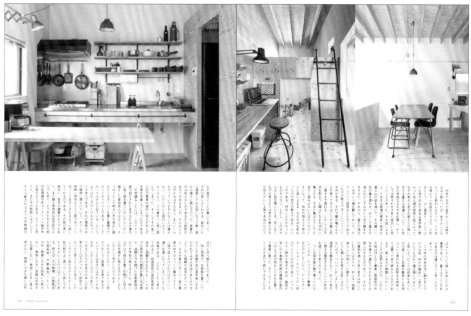

將照片作跨頁滿版，文章也同樣編排成跨頁對稱，使資訊量看起來很平均。
因為跨頁的關係，讓人感覺文章量不多。

設計C　刻意強調出主要照片

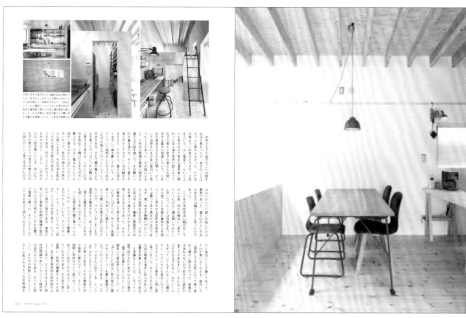

鎖定最想放的一張照片，在右頁作全頁滿版。
左頁同時有其他的照片和文章，是張力豐富的排版。

掌握整體的架構

一欄式

中学で孔子や孟子のことは飽きるほど教わったが、老子のことはちっとも教わらなかった。ただ自分等より一年前のクラスで、K先生という、少し風変り、というよりも奇行を以て有名な漢学者に教わった友人達の受売り話によって、孔子の教えと老子の教えとの間に存する重大な相違について、K先生の奇説なるものを伝聞し、そうして当時それを大変に面白いと思ったことがあった。その話によると、K先生は教場の黒板へ粗末な富士山の絵を描いて、その麓に一匹の亀を這わせ、そうして富士の頂上の少し下の方に一羽の鶴をかきそえた。それから、富士の頂近く水平に一線を劃しておいて、さてこういう説明をしたそうである。「孔子の教えではここにこういう天井がある。それで麓の亀もよちよち登って行けばいつかは鶴と同じ高さまで登れる。しかしこの天井を取払うと鶴はたちまち沖天に舞上がる。すると亀はもうとても追付く望みはないとばかりやけくそになって、呑めや唄えで下界のどん底に止まる。その天井を取払ったのが老子の教えである」というのである。何のことだかちっとも分からない。しかし、この分からない話を聞いたとき、何となく孔子の教えよりは老子の教えの方が段ちがいに上等で本当のものではないかという疑いを起したのは事実であった。富士山の上に天井があるのは嘘だろうと思ったのであった。

書籍的排版並非只有一種。本篇就來說明版面構成的各種樣式。

舉例來說，書籍的版面構成以一欄式為標準樣式。一般編排時內容會較靠上對齊。要說為什麼，就像書的上下端也稱作天地一樣，向天靠近，更能表現俯瞰地面的高級感，文章看起來也更有分量。

當原稿量很多，採用一欄式會使頁數過多時，可以改用兩欄式。將版心稍微拉大，字級則和一欄式一樣或稍微小一點。兩欄式的排版比較接近雜誌的構圖，對讀者來說也比一欄式好讀，會給人易於閱讀的印象。

兩欄式常用在原稿量對分配頁數來說過多的情況。比起一欄式剛硬的風格，兩欄式較接近雜誌的排版，即使文字量多，也能減低讀者覺得難讀的心理障礙。

註解的字級要比正文小，行距也要緊縮。如果要將註解放在對稱頁的左頁尾端，可以將最後一段向版心靠齊，並在正文與註解之間加空行。

在只有文字的欄位內加入照片，會讓讀者的印象改變。只將部分文字換行的排版方式雖然比較難，但在文章中插入照片會有緩衝的效果，可以減低壓迫感。

加插圖和加照片一樣有緩衝的效果。如果以文繞圖插入圖片，圖片配置在版心的下方時，須讓文章的行尾對齊基本版心設定好的文字框；配置在版心上方時，則須讓文章行首對齊。

Q

Q數	mm
1Q	0.25mm
2Q	0.5mm
4Q	1mm
8Q	2mm
16Q	4mm
32Q	8mm
64Q	16mm
128Q	32mm

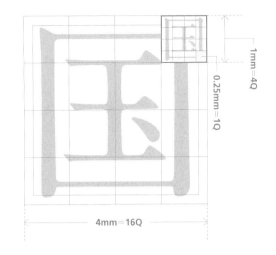

點

點數	mm
1點	0.35mm
2點	0.71mm
4點	1.41mm
8點	2.82mm
16點	5.64mm
32點	11.3mm
64點	22.6mm
128點	45.2mm

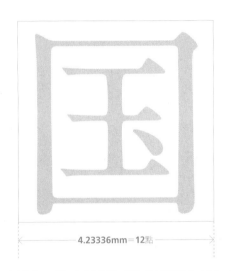

「級」是日文排版時，以公分來計量的文字尺寸單位。1級＝0.25公釐，因為是1公釐的1／4（＝Quarter），所以用「Q」來表示。而「點」則是歐美排版中，以英吋來計量的單位，1點＝約1／72英吋。

另外，字高（每一字中心點間的距離）或行高（每一行文字中心點間的距離）是使用「齒（H）」來標記。

1H和1Q一樣都是0.25公釐，因此統一用Q會比用點更方便。

Q 和 點 的 差 異

來了解一下Q和點的差異吧！
這樣自然就會知道該使用哪一種了。

　　文字尺寸的單位有「Q」和「點」，兩種有明顯的差異。

　　點是用來表示歐美活字字體大小的單位，以英吋來計量。與之相對，Q則是照相排版開始發展後，用來表示日文排版的文字尺寸單位，是以公分來計量。1Q等於0．25公釐，正好由Quarter簡寫而來的Q，聽起來就像表示大小的「級」，所以也稱為級數。

　　由於日本無論紙的規格或印刷單位都是以公分計算，所以印刷公司都可以把點換算成級數。不過由於計量單位不同，還是沒辦法換算得完全精確。為了避免有誤差，松田工作室建議使用級數標示。

日文大小範例

明體

7Q (5ポ)	色は匂えど散りぬるお我がよ誰ぞ常ならむ有為の奥山今日越えて浅き夢見じ酔ひも
8Q	色は匂えど散りぬるお我がよ誰ぞ常ならむ有為の奥山今日越えて浅き夢見
9Q (6ポ)	色は匂えど散りぬるお我がよ誰ぞ常ならむ有為の奥山今日越えて
10Q (7ポ)	色は匂えど散りぬるお我がよ誰ぞ常ならむ有為の奥山今日
11Q	色は匂えど散りぬるお我がよ誰ぞ常ならむ有為の奥山
12Q (8ポ)	色は匂えど散りぬるお我がよ誰ぞ常ならむ有為の
13Q (9ポ)	色は匂えど散りぬるお我がよ誰ぞ常ならむ有
14Q (10ポ)	色は匂えど散りぬるお我がよ誰ぞ常ならむ
15Q	色は匂えど散りぬるお我がよ誰ぞ常なら
16Q	色は匂えど散りぬるお我がよ誰ぞ常
18Q (12ポ)	色は匂えど散りぬるお我がよ誰そ
20Q (14ポ)	色は匂えど散りぬるお我がよ
24Q (16ポ)	色は匂えど散りぬるお我
28Q (20ポ)	色は匂えど散りぬる
32Q	色は匂えど散りぬ
38Q	色は匂えど散り
44Q	色は匂えど散
50Q	色は
56Q	色は
62Q	色は 100Q 写
70Q	色は 90Q 写 80Q 写

黑體

7Q (5ポ)	色は匂えど散りぬるお我がよ誰ぞ常ならむ有為の奥山今日越えて浅き夢見じ酔ひ
8Q	色は匂えど散りぬるお我がよ誰ぞ常ならむ有為の奥山今日越えて浅き
9Q (6ポ)	色は匂えど散りぬるお我がよ誰ぞ常ならむ有為の奥山今日越え
10Q (7ポ)	色は匂えど散りぬるお我がよ誰ぞ常ならむ有為の奥山今
11Q	色は匂えど散りぬるお我がよ誰ぞ常ならむ有為の奥
12Q (8ポ)	色は匂えど散りぬるお我がよ誰ぞ常ならむ有為
13Q (9ポ)	色は匂えど散りぬるお我がよ誰ぞ常ならむ有
14Q (10ポ)	色は匂えど散りぬるお我がよ誰ぞ常なら
15Q	色は匂えど散りぬるお我がよ誰ぞ常な
16Q	色は匂えど散りぬるお我がよ誰ぞ常
18Q (12ポ)	色は匂えど散りぬるお我がよ誰
20Q (14ポ)	色は匂えど散りぬるお我がよ
24Q (16ポ)	色は匂えど散りぬるお我
28Q (20ポ)	色は匂えど散りぬる
32Q	色は匂えど散りぬ
38Q	色は匂えど散り
44Q	色は匂えど散
50Q	色は
56Q	色は
62Q	色は 100Q 写
70Q	色は 90Q 写 80Q 写

Point!

若要統一單位，以「Q」比較方便。

秀英明朝 Pr6N-L

A1明朝 Std

游明體Pr6N-R

秀英3號 Std-R

Iwata明朝Old Pro-M

解明 宙 Std-R

龍明 Pr6N-R-KL

游築36點假名 Std-W4

筑紫A Old明朝 Pro-R

築地體一號粗假名

龍明 Std-L-KO

游築五號假名 Std-W3

筑紫黑 ProR

筑紫B圓黑Std-R

TB圓黑 Std-R

見出黑 MB31 Pr6N

游黑 Std-R

秀英圓黑Std-L

圓Antique Std-R

黑MB101 Pr6N

Koburina
Gothic StdN-W3

中黑BBB Pr6N-Med

新黑Pr6N-R

Hiragino方黑
Old StdN-W7

來了解一下字體的種類吧！以毛筆筆法來設計的明體，線條有抑揚頓挫的變化，黑體則撫平線條的抑揚，較有工業風的感覺。

明體是保留書法特色的高格調字體，很適合用在重視文章內容的直式排版書籍。相反的，黑體因為外型要表現的涵意少，沒有特殊意境，讀了也不會留下什麼特別的印象，適合用在可以放鬆閱讀、內容輕鬆的雜誌。而且直式排版看起來比橫式排版更自然。

而歐文字體則有襯線體（Serif）和無襯線體（Sans serif）兩種。「襯線」指的是筆劃末端的裝飾部分，代表性的字體有Bodony（波多尼體）、Garamond（加拉蒙體）等。

「Sans」在法文中表示「沒有」的意思，無襯線體也就是指沒有襯線的字體。較有名的有Helvetica、Futura。日文和歐文的組合混排方法在P.50也有介紹，請參閱。

Iwata明朝Old Pro-R

兼具活字剛強與優美的字體。假名的筆劃和漢字的起筆處很有特色。

石の階段を上って行くと広い露台のようなところへ出た。白い大理石の欄干（らんかん）の四隅には大きな花鉢（ヴェース）が乗っかって、それに菓物（くだもの）やら花がいっぱい盛り上げてあった。

A1明朝 Std

懷舊風格字體必有的明體，和緩的曲線相當優美。

石の階段を上って行くと広い露台のようなところへ出た。白い大理石の欄干（らんかん）の四隅には大きな花鉢（ヴェース）が乗っかって、それに菓物（くだもの）やら花がいっぱい盛り上げてあった。

游明體Pr6N-R

特徵是自然的圓角和柔順感的經典款明體。適合用於小說排版。

石の階段を上って行くと広い露台のようなところへ出た。白い大理石の欄干（らんかん）の四隅には大きな花鉢（ヴェース）が乗っかって、それに菓物（くだもの）やら花がいっぱい盛り上げてあった。

解明宙 Std-R

明體加上隸書的筆法所設計而成的字體。很有復古摩登的感覺。

石の階段を上って行くと広い露台のようなところへ出た。白い大理石の欄干（らんかん）の四隅には大きな花鉢（ヴェース）が乗っかって、それに菓物（くだもの）やら花がいっぱい盛り上げてあった。

Koburina Gothic StdN-W3

形象率真而柔和的黑體。字面率偏小的設計，最適合用於雜誌排版。

石の階段を上って行くと広い露台のようなところへ出た。白い大理石の欄干（らんかん）の四隅には大きな花鉢（ヴェース）が乗っかって、それに菓物（くだもの）やら花がいっぱい盛り上げてあった。

新黑Pr6N L

字面率大，有著開朗而現代的氣圍。字體放大的話會很有魄力。

石の階段を上って行くと広い露台のようなところへ出た。白い大理石の欄干（らんかん）の四隅には大きな花鉢（ヴェース）が乗っかって、それに菓物（くだもの）やら花がいっぱい盛り上げてあった。

筑紫黑 ProR

形象正統且直率，不會令人反感。字體嬌小，所以字間留有空隙。

石の階段を上って行くと広い露台のようなところへ出た。白い大理石の欄干（らんかん）の四隅には大きな花鉢（ヴェース）が乗っかって、それに菓物（くだもの）やら花がいっぱい盛り上げてあった。

秀英圓黑 Std-L

古典而溫暖的圓黑體。促音和「。」很大。

石の階段を上って行くと広い露台のようなところへ出た。白い大理石の欄干（らんかん）の四隅には大きな花鉢（ヴェース）が乗っかって、それに菓物（くだもの）やら花がいっぱい盛り上げてあった。

Point!

要使用明體還是黑體，
比起設計，更應該以文章的內容來判定。

行距與行長的黃金比例

行與行的間距稱為行距，一行的長度稱為行長。本篇將說明較易閱讀的行長比例。

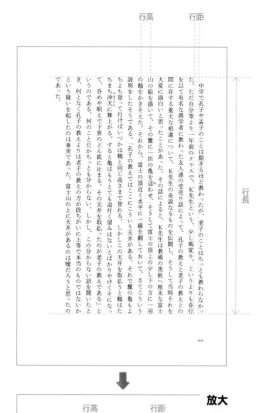

放大

左例是級數14Q，行距11H，行高25H。

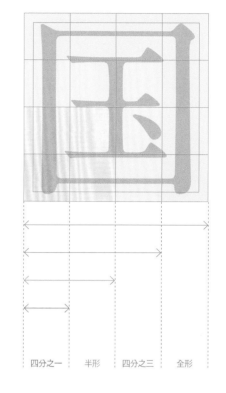

四分之一　半形　四分之三　全形

● Note
行長是指一行的長度。
行距是指行與行之間的空白。
行高是指從一行文字的中心點，
到下一行文字中心點的距離。

在編輯設計業界中，有個用來表示最理想的行距的詞「四分之三空格」。對照全形字來看，四分之一是指1/4全形＝25％，半形是1/2全形＝50％，而四分之三空格則是表示25％＋50％＝75％全形的行距間隔。若選用自動排版就會是50％，75％全形稍微更寬一點。

松田工作室的標準值是級數13Q、行高10H。以10H為基準，想要稍微寬一點就調整為11H，小說等常換行的文章則調整為8H。

行長在實務上由於頁數的關係，通常以40至43字為主，理想則是以眼睛不必上下轉動也能讀完的32至36字左右最佳。大家如果看到覺得很好讀的排版，可以試著數數看字數。

適當的行距是多少？

14Q／行距全形空格

中学で孔子や孟子のことは飽きるほど教わった。ただ自分等より一年前のクラスで、K以て有名な漢学者に教わった友人達の受売に存する重大な相違について、K先生のた変に面白いと思ったことがあった。その話山の絵を描いて、その麓に一匹の亀を這はの鶴をか...

以和文字大小相同的空格來當行距的編排。
看起來相當鬆散，依文章內容決定是否適合。

14Q／行距四分之三

中学で孔子や孟子のことは飽きるほど教わった。ただ自分等より一年前のクラスで、K以て有名な漢学者に教わった友人達の受売に存する重大な相違について、K先生のた変に面白いと思ったことがあった。その話山の絵を描いて、その麓に一匹の亀を這はの鶴をかきそえた。それから、富士の頂近の鶴をかきそえた。

以一個字的75％大小來當行距的編排。
不會太寬或太窄，相當好讀。
讓人感覺這篇文章受到重視。

14Q／行距半形

中学で孔子や孟子のことは飽きるほど教わった。ただ自分等より一年前のクラスで、K以て有名な漢学者に教わった友人達の受売に存する重大な相違について、K先生のた変に面白いと思ったことがあった。K先生のた変に面白いと思ったことがあった。それから、富士の頂近山の絵を描いて、その麓に一匹の亀を這はの鶴をかきそえた。それから、富士の頂近説明をしたそうである。「孔子の教えでは

以一個字的50％大小來當行距的編排。若選用排版軟體的自動排版，會自動隔50％的大小，學校的教學就是以此為標準。

不良例 14Q／行距0H

中学でただ自分等より一年前のクラスで、K以て有名な漢学者に教わった友人達の受売に存する重大な相違について、K先生のた変に面白いと思ったことがあった。それから、一匹の亀を這はの鶴をかきそえた。それから、富士の頂近「孔子の教えでは鶴と同じ高さまで追登してもよいするかは鶴と同じ高さまで

以一個字的...（文字重疊不清）

選用和字距相同的緊密行距，看起來很像橫式排版。
感覺不到對作者或內容的尊重。

Point!

級數13Q，行距四分之三空格（75％），行長40至43字，
行高10H，是最佳黃金比例。

字距和字距調整

日文因為是直寫或橫寫都成立的文字，因此字距和行距的關係就顯得相當重要。容易閱讀的字距是多少呢？

優良例　標準間距

中学で孔子や孟子のことは飽きるほど教わったが、老子のことはちっとも教わらなかった。ただ自分等より一年前のクラスで、K先生という、少し風変り、というよりも奇行に近い有名な漢学者に教わった友人達の受売り話によって、孔子の教えと老子の教えとの間に存する重大な相違について、そうして当時それを大変に面白いと思ったことがあった。その話によると、K先生は教場の黒板へ、粗末な富士山の絵をかきそえた。それから、富士の頂近く水平に、一線を劃するのであった。「孔子の教えではここにこういう天井がある。それで麓の亀もよちよち登って行けばいつかは鶴と同じ高さまで登れる。しかしこの天井を取払うと鶴はたちまち冲天に舞上がる。すると亀はもっととても追付き望みはないとばかりやけくそになって、呑めや唄えやで下界のどん底に止まる。その天井を取払った方が老子の教えである」と いうのである。しかし、この分からない話を聞いたと き、何となく孔子の教えの方が段ちがいに上等で本当のもののように思ったのは事実であった。富士山の上に天井があるものではないか、という疑いを起したのは嘘だろうと思ったのであった。

002

不良例　緊縮2Q

中学で孔子や孟子のことは飽きるほど教わったが、老子のことはちっとも教わらなかった。ただ自分等より一年前のクラスで、K先生という、少し風変り、というよりも奇行に近い有名な漢学者に教わった友人達の受売り話によって、孔子の教えと老子の教えとの間に存する重大な相違について、そうして当時それを大変に面白いと思ったことがあった。その話によると、K先生は教場の黒板へ、粗末な富士山の絵をかきそえた。それから、富士の頂近く水平に、一線を劃するのであった。「孔子の教えではここにこういう天井がある。それで麓の亀もよちよち登って行けばいつかは鶴と同じ高さまで登れる。しかしこの天井を取払うと鶴はたちまち冲天に舞上がる。すると亀はもっととても追付き望みはないとばかりやけくそになって、呑めや唄えやで下界のどん底に止まる。その天井を取払った方が老子の教えである」というのである。しかし、この分からない話を聞いたとき、何となく孔子の教えの方が段ちがいに上等で本当のもののように思ったのは事実であった。富士山の上に天井があるものではないか、という疑いを起したのは嘘だろうと思ったのであった。第一、本文が無闇に六かしい上文の熟読なるものが、どれも私は何買って来て読みかけるのであるが、その度ごとに太陽の書きそれ以来、何かの機会に「老子」というものを、一遍読んでみたいと思い立ったことは事実もあった。

002

虚擬文字框　→　中学で孔子や孟子

標準間距／34Q　中学で孔子や孟子

空半形／34Q，等於間隔半形的17Q字　中学で孔子や（半形）

空全形／34Q，等於間隔全形的34Q字　中学で孔や（全形）

字距是指連續兩個文字的外框（文字框）之間的間隔，如果不設間隔距離，就稱之為間距或標準間距。活字排版因為無法調整字距，所以基本上都是零間距，在照相排版和DTP發展起來後，便能夠調整字距了。

80年代雖然非常流行剪貼照相排版清樣的緊縮排版，現今卻反而是寬大鬆散的字距比較受到矚目。這不只是時代風潮的變化，或許也是不知道照相排版的世代增加，加上能夠漂亮編排字距的人越來越少的關係吧！書籍的正文基本上是採用標準間距，字距和級數、行距同樣都是影響易讀性的重要細節，必須好好的學習。

哪一種比較好讀？

標準

中学で孔子や孟子のことは飽きるほど教わったが、老子のことはちっとも教わらなかった。ただ自分等より一年前のクラスで、K先生という、少し風変り、というよりも奇行を以て有名な漢学者に教わった友人達の受売り話によって、孔子の教えと老子の教えとの間に存する重大な相違について、K先生の奇説なるものを伝聞し、そうして当時それを大変に面白いと思ったことがあった。その話によると、K先生は教場の黒板へ粗末な富士

緊縮0.5Q

中学で孔子や孟子のことは飽きるほど教わったが、老子のことはちっとも教わらなかった。ただ自分等より一年前のクラスで、K先生という、少し風変り、というよりも奇行を以て有名な漢学者に教わった友人達の受売り話によって、孔子の教えと老子の教えとの間に存する重大な相違について、K先生の奇説なるものを伝聞し、そうして当時それを大変に面白いと思ったことがあった。その話によると、K先生は教場の黒板へ粗末な富士山の絵を描いて、その麓

2Q

中学で孔子や孟子のことは飽きるほど教わったが、老子のことはちっとも教わらなかった。ただ自分等より一年前のクラスで、K先生という、少し風変り、というよりも奇行を以て有名な漢学者に教わった友人達の受売り話によって、孔子の教えと老子の教えとの間に存する重大な相違について、K先生の奇説なるものを伝聞し、そうして当時それを大変に面白いと思ったことがあ

空全形

中学で孔子や孟子のことは飽きるほど教わったが、老子のことはちっとも教わらなかった。ただ自分等より一年前のクラスで、K先生という、少し風変り、というよりも奇行を以て有名な漢学者に教わった友人達の受売

空2Q的排版，看起來稍微鬆散。拉開字距時也要拉開行距，以保持平衡。空全形就太過了，讓人看不懂是直書還是橫書。

在正文排版中，最好讀的還是標準間距。不過依字體不同，文字框有可能偏小，這時候可以緊縮約0.5H的間隔。

Point!

正文的字元間距以標準間距為基本。

松田工作室 **Works** ①

本單元介紹由松田工作室經手設計的書籍。乍看很簡單的作品，也蘊含著講究的細節。

《B PLASTIC BEATLE 披頭四的賞玩法》
米澤敬著（2013年／牛若丸）

配合書名將書作成B的形狀。對平裝書來說很簡單的軋型，對精裝書，而且是封面如此厚的書來說，一軋型恐怕就會因為壓力而使封面封底的紙張破裂。因此，我們採取封面和本體分開軋型，再將它們合併的方法。要將本體貼上書脊，合體時書口會移動一點點，所以採用圓背裝訂法，同時也能表現讓書脊懸空的「玩心」。為此費了一番工夫將它裝訂得漂亮整齊。B字是以標準的西文字體DIN為基礎來設計的。如果曲線的角度太小，會看不出來是B字，而上下的突出部分，如果大小差太多也會影響到正文的排版。決定適當的外型比想像中困難許多，經過不斷地反覆試驗才完成。

Chapter

書籍設計排版

書籍設計，只要記住就能更進步的重點

看到上述的流程，應該有不少人發現自己的作法有誤吧！大部分的設計師，恐怕都是10公釐、10公釐地調整白邊、訂口、隨便算算行數……這樣做吧？

但是毫無章法的留白邊，之後往往會影響到編排。松田工作室在編排文字時，會先由總頁數和文稿量計算出一頁該編排的字數，接著決定好級數，再推算出白邊。這樣一來，不管欄數多少，都可以作出沒有破綻、條理分明的漂亮排版。這個排版方法，就從下一頁開始詳細介紹吧！

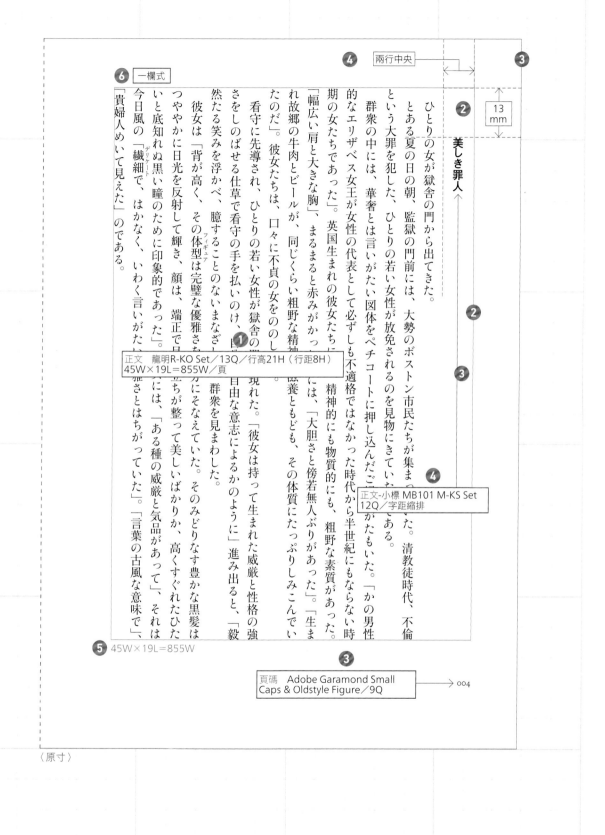

⑥ 一欄式

④ 両行中央

② 13mm

美しき罪人 ↑

① 正文　龍明R-KO Set／13Q／行高21H（行距8H）
45W×19L＝855W／頁

④ 正文-小標 MB101 M-KS Set
12Q／字距縮排

⑤ 45W×19L＝855W

③ 頁碼　Adobe Garamond Small
Caps & Oldstyle Figure／9Q　→ 004

ひとりの女が獄舎の門から出てきた。

とある夏の日の朝、監獄の門前には、大勢のボストン市民たちが集まっていた。清教徒時代、不倫という大罪を犯した、ひとりの若い女性が放免されるのを見物にきていたのである。

群衆の中には、華奢とは言いがたい図体をペチコートに押し込んだごかたもいた。「かの男性的なエリザベス女王が女性の代表として必ずしも不適格ではなかった時代から半世紀にもならない時期の女たちであった」。英国生まれの彼女たちには、精神的にも物質的にも、粗野な素質があった。

「幅広い肩と大きな胸」、まるまると赤みがかった故郷の牛肉とビールが、同じくらい粗野な精神と教養ともども、その体質にたっぷりしみこんでいれ故郷の牛肉とビールが、同じくらい粗野な精神たのだ」。彼女たちは、口々に不貞の女をののしり現れた。「彼女は持って生まれた威厳と性格の強看守に先導され、ひとりの若い女性が獄舎の門目由な意志によるかのように」進み出ると、「毅さをしのばせる仕草で看守の手を払いのけ、「自由な意志によるかのように」進み出ると、「毅然たる笑みを浮かべ、臆することのないまなざしで、群衆を見まわした。

彼女は「背が高く、その体型は完璧な優雅さつややかに日光を反射して輝き、顔は、端正で目いと底知れぬ黒い瞳のために印象的であった」。つややかに日光を反射して輝き、顔は、端正で目立ちが整って美しいばかりか、高くすぐれたひた方にそなえていた。そのみどりなす豊かな黒髪は今日風の「繊細で、はかなく、いわく言いがたいには、「ある種の威厳と気品があって」、それは今日風の「繊細で、はかなく、いわく言いがたい雅さとはちがっていた。「言葉の古風な意味で」、「貴婦人めいて見えた」のである。

⑤ 45W×19L＝855W

〈原寸〉

先決定級數，是因為以字級為準能更合理地設定白邊。

文字如果設14Q，書口側的白邊就可以設定四字寬，也就是14公釐。

14 mm = 4w

中学で孔子や孟子のことは飽きるほど教わったが、老子のことはちっとも教わらなかった。ただ自分等より一年前のクラスで、K先生という、少し風変り、というよりも奇行を以て有名な漢学者に教わった友人達の受売り話によって、孔子の教えと老子の教えとの間に存する重大な相違について、K先生の奇説なるものを伝聞し、そうして当時それを大変に面白いと思ったことがあった。その話によると、K先生は教場の黒板へ粗末な富士山の絵を描いて、その麓に一匹の亀を這わせ、そうして富士の頂上の少し下の方に一線を劃しておいて、さてこういう説明をしたそうである。「孔子の教えではここにこういう天井がある。それで麓の亀もちょちょち登って行けばいつかは鶴と同じ高さまで登れる。しかしこの天井を取払うと鶴はたちまち沖天に舞上がる。すると亀はもうとても追付く望みはないとばかりやけくそになって、呑めや唄えで下界のどん底に止まる。その天井を取払ったのが老子の教えである」というのである。何のことだかちっとも分からない。しかし、この分からない話を聞いたとき、何となく孔子の教えよりは老子の教えの方が段ちがいに上等で本当のものではないかという疑いを起したのは事実であった。富士山の上に天井があるのは嘘だろうと思ったのであった。二十年の学校生活に暇乞をしてから以来、何かの機会に『老子』というものも一遍は覗

020

書籍排版中，白邊的設定是以級數為基準，所以必須要先決定級數。接下來會舉實例來說明，只要照著做就能編排出合理又完美的版面。

好讀的級數會隨著時代轉變。過去認為12Q已經算是十分好讀的級數，現代由於無障礙概念興起，為了讓所有人都能輕鬆閱讀，漸漸放大級數，目前則以14Q為主流。內容較輕鬆，或是對象為高齡者的書籍，甚至會用到16Q。不過級數大並不是就一定好讀。即使級數小，還是要設計出好讀不吃力的排版方式就很重要。

7Q

石の階段を上って行くと広い露台のようなところへ出た。白い大理石の欄干の四隅には大きな花鉢が乗っかって、それに菓物やら花がいっぱい盛り上げてあった。

前面には湖水が遠く末広がりに開いて、かすかに夜霧の奥につづいていた。両側の岸には真黒な森が高く低く連なって、その上に橋をかけたように紫紺色の夜空がかかっていた。夥しい星が白熱した花火のように輝いていた。

やがて森の上から月が上って来た。それがちょうど石鹸球のような虹の色をして、そして驚くような速さで上って行くのであった。

すぐ眼の下の汀に葉蘭のような形をした草が一面に生えているが、その葉の色が血のように蒼白い月光を受けながら、あたかも自分で発光するものの造花であった。

湖水の面一面に細かくふるえながら紅く光っているのは、それはみんな水銀であった。

私は非常に淋しいような心持になって来た。そして再び汀の血紅色の草に眼を移すと、その葉は風もないのに動いている。次第に強く揺れ動いては延び上がると思う間にいつか本当の火焔に変っていた。

空が急に真赤になったと思うと、私は大きな熔鉱炉の真唯中に突立っていた。

私は桟橋の上に立っていた。向側には途方もない大きな汽船の剥げ汚れた船腹が横づけになっている。傘のようなものに開いた荷揚機械が間断なく働いて大きな函のようなものを吊り揚げたり降ろしたりしている。ドイツの兵隊が大勢急がしそうにそこらをあちこちしている。

不意に不思議な怪物が私の眼の前に現われて来た。それはちょうど鶴のような恰好をした自働器械（オートマトン）である。その嘴（くちばし）が長いやつで、とこ［＃「とこ」に傍点］の「やっとこ」に傍点］になって、その檣杆（こうかん）（鋏（はさみ）のよう）の支点に当るねじになっている。鳥の身体や脚はただ錆（さび）のようになっている。その鋏（こうかん）（鋏（ばさみ））がちょうど眼玉の［＃「ね」に傍点］に傍点］鏨（びょう）がちょうど眼玉のようにたたいて鍛え上げたばかりの鉄片を組合せて作ったき

12Q

石の階段を上って行くと広い露台のようなところへ出た。白い大理石の欄干の四隅には大きな花鉢が乗っかって、それに菓物やら花がいっぱい盛り上げてあった。

前面には湖水が遠く末広がりに開いて、かすかに夜霧の奥につづいていた。両側の岸には真黒な森が高く低く連なって、その上に橋をかけたように紫紺色の夜空がかかっていた。夥しい星が白熱した花火のように輝いていた。

やがて森の上から月が上って来た。それがちょうど石鹸球のような虹の色をして、そして驚くような速さで上って行くのであった。

すぐ眼の下の汀に葉蘭のような形をした草が一面に生えているが、その葉の色が血のように紅くて、蒼白い月光を受けながら、あたかも自分で発光するものの

14Q

石の階段を上って行くと広い露台のようなところへ出た。白い大理石の欄干の四隅には大きな花鉢が乗っかって、それに菓物やら花がいっぱい盛り上げてあった。

前面には湖水が遠く末広がりに開いて、かすかに夜霧の奥につづいていた。両側の岸には真黒な森が高く低く連なって、その上に橋をかけたように紫紺色の夜空がかかっていた。夥しい星が白熱した花火のように輝いていた。

やがて森の上から月が上って来た。それがちょうど石鹸球のような虹の色をして、そして驚くような速さで上って行くのであった。

すぐ眼の下の汀に葉蘭のよう

16Q

石の階段を上って行くと広い露台のようなところへ出た。白い大理石の欄干の四隅には大きな花鉢が乗っかって、それに菓物やら花がいっぱい盛り上げてあった。

前面には湖水が遠く末広がりに開いて、かすかに夜霧の奥につづいていた。両側の岸には真黒な森が高く低く連なって、その上に橋をかけたように紫紺色の夜空がかかっていた。夥しい星が白熱した花火のように輝いていた。

やがて森の上から月が上って来た。それがちょ

Point!

書籍設計時，先決定好級數，後面的流程會更順暢。

白邊是以公釐為單位，還是其他？

指定的單位一定要統一。
包括白邊在內，所有的數值都以公釐來計算。

14Q／標準行距／行高25Q／40W×15L＝600W／頁／版型四六版

17.5
mm
＝
5W

14
mm
＝
4w

23
mm
＝
靠右對齊

30.5
mm
＝
靠上對齊

020

中学で孔子や孟子のことは飽きるほど教わったが、老子のことはちっとも教わらなかった。ただ自分等より一年前のクラスで、K先生という、少し風変り、というよりも奇行を以て有名な漢学者に教わった友人達の受売り話によって、孔子の教えと老子の教えとの間に存する重大な相違について、K先生の奇説なるものを伝聞し、そうして当時それを大変に面白いと思ったことがあった。その話によると、K先生は教場の黒板へ粗末な富士山の絵を描いて、その麓に一匹の亀を這わせ、そうして富士の頂上の少し下の方に一羽の鶴をかきそえた。それから、富士の頂近く水平に一線を劃しておいて、さてこういう説明をしたそうである。「孔子の教えではここにこういう天井がある。それで麓の亀もよちよち登って行けばいつかは鶴と同じ高さまで登れる。しかしこの天井を取払おうと鶴はたちまち冲天に舞上がる。すると亀はもうとても追付く望みはないとばかりやけくそになって、呑めや唄えで下界のどん底に止まる。その天井を取払ったのが老子の教えである」というのである。何のことだからちっとも分からない。しかし、この分からない話を聞いたとき、何となく孔子の教えよりは老子の教えの方が段ちがいに上等で本当のものではないかという疑いを起したのは事実であった。富士山の上に天井があるのは嘘だろうと思ったのであった。二十年の学校生活に暇乞をしてから以来、何かの機会に『老子』というものも一遍は覗

日本的印刷機是以公分來度量，因此單位也統一為公釐。白邊則以級數為基準來換算。

上圖範例是四六版的書籍排版，文字設定為14Q。對照正文來看，天的白邊是五字寬，書口側則是4字寬。為什麼不要每邊都設定4字寬呢？因為排版時正文越往天靠，會給人較緊繃的印象，反之越靠地腳，感覺越柔和。所以在這裡多空1字寬，讓排版看起來和緩一點。

1Q是0‧25公釐，所以書口側就是0‧25公釐×14Q×4字寬＝14公釐的留白。以此為起點，設定行數為15行，便能算出訂口的白邊寬度。

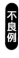

16mm

25mm

11.375mm

25mm

002

中学で孔子や孟子のことは飽きるほど教わったが、老子のことはちっとも教わらなかった。ただ自分等より一年前のクラスで、K先生という、少し風変り、というよりも奇行を以て有名な漢学者に教わった友人達の受売り話によって、孔子の教えと老子の教えとの間に存する重大な相違について、その話を、K先生の奇説なるものを伝聞し、そして当時それを大変に面白いと思ったことがあった。その話によると、K先生は教場の黒板へ粗末な富士山の絵を描いて、その麓に一匹の亀を這わせ、そして富士の頂上の少し下の方に一羽の鶴をかきそえた。それから、富士の頂近く水平に一線を劃しておいて、さてこういう説明をしたそうである。「孔子の教えではここにこういう天井がある。それで麓の亀もよちよち登って行けばいつかは鶴と同じ高さまで登れる。しかしこの天井を取払うと鶴はたちまち冲天に舞上がる。すると亀はもうとても追付く望みはないとばかりやけくそになって、呑めや唄えで下界のどん底に止まる。その天井を取払ったのが老子の教えである」というのである。何のことだかちっとも分からない。しかし、この分からない話を聞いたとき、何となく孔子の教えよりは老子の教えの方が段ちがいに上等で本当のものではないかという疑いを起したのは事実であった。富士山の上に天井があるのは嘘だろうと思ったのであった。

二十年の学校生活に暇乞をしてから以来、何かの機会に『老子』というものも一遍は覗いて

本例是以直覺隨意設定白邊，導致訂口側
的白邊比書口側還窄。按照公式來計算白
邊寬度，就能避免這樣的失誤。

Point!

決定好級數後，再依1Q＝0.25公釐來換算白邊寬度吧！

測量級數來制定版面格式

總而言之，試試看以天頭10公釐、書口10公釐來設定白邊吧！
這裡將會說明為什麼版面要用級數來衡量的理論。

17.5mm = 5W ②

20.5mm = 靠左對齊 ③

14 mm = 4W ①

3.5mm = 1W ⑥

30.5mm = 靠上對齊 ④

10.5mm = 3W ⑤

第 5 章　ソーシャルゲーム

015

っしょに明日の、学年の最初の日のことを考える。その気持ちのいい、でも同時に心配で
もある、これから始まることへの期待が、いつかあるとき僕って結局だれなんだろうとい
う疑問とまじりあった。僕は確か十歳。この疑問にずっととつきまとわれるだろうというこ
とに、気がついていなかった。私めの切なかる願いは、今さらかなわぬことながら、私の父か
母のどちらかが、と申すよりもこの場合は両方とも等しくそういう義務があったはずです
から、なろうことなら父と母の双方が、この私というものをしこむときに、もっと自分た
ちのしていることに気を配ってくれたらなあ、ということなのです。あのときの自分たち
の営みがどれだけ大きな影響を持つことだったかを、ふたりが正当に考慮していたとした
ら——それが単に、理性をそなえた生き物一匹を生産するという仕事であっただけでな
く、ことによるとその生き物の肉体のめでたい体質や体温も、あるいはまたその生き物の
天分とか、いやその気だてなどさえも——いやいや、ご本人たちが知ろうと知るまいとに
かかわりなく、その生き物の一家全体の将来の運命を決められるかも知れないのだと言うこと
もふくめて——こういう全てをふたりが正当に考慮し計量して、それに基づいて事を進める
ていてさえくれたならば、この私という人間が、これから読者諸賢がだんだんと御覧にな
るであろう姿とは、まるでちがった姿をこの世にお示しすることになっただろうと私は信

上圖的例子是四六版的書籍排版。依14Q的正文將書口空四個字寬（①）。定好書眉和頁碼的位置，以級數為基準決定天地的白邊。將文字置入欄中，調整留白。這次留5個字寬（②）。這樣就決定好一角的起點了。行數設定為16行，對齊邊界後就能推算出訂口的白邊（③）。按照同樣的要領，將行長設定為40字，齊頭後地腳的白邊寬度也出來了（④）。頁碼設定離地三個字寬（⑤），書眉則再多空一個字寬的位置（⑥）。以一個字寬的倍數來計算白邊，不但合理，又能夠完成漂亮的排版。左頁的版面置有14Q的框格，當作圖解。可先模仿著練習看看吧！

1格14Q＝3.5mm

微調誤差尾數

っしょに明日の、学年の最初の日のことを考える。その気持ちのいい、でも同時に心配でもある、これから始まることへの期待が、いつかあるとき僕って結局だれなんだろうという疑問とまじりあった。僕は確か十歳。この疑問にずっとつきまとわれるだろうということに、気がついていなかった。私めの切な願いは、今さらかなわぬことながら、私の父か母のどちらかが、と申すよりもこの場合は両方とも等しくそういう義務があったはずですから、なろうことなら父と母の双方が、この私というものをしこむときに、もっと自分たちのしていることに気を配ってくれたらなあ、ということなのです。あのときの自分たちの営みがどれだけ大きな影響を持つことだったかを、ふたりが正当に考慮していたとしたら――それが単に、理性をそなえた生き物一匹を生産するという仕事であっただけでなく、ことによるとその生き物の肉体のめでたい体質や体温も、あるいはまたその生き物の天分とか、いやその気だてなどさえも――いやいや、ご本人たちが知ろうと知るまいとにかかわりなく、その生き物の一家全体の将来の運命までもが、そのふたりの営みの時に一番支配的だった体液なり気分なりによって方向を決められるかも知れないのだと言うこともふくめて――こういう全てをふたりが正当に考慮し計量して、それに基づいて事を進めていてさえくれたならば、この私という人間が、これから読者諸賢がだんだんと御覧になるであろう姿とは、まるでちがった姿をこの世にお示しすることになっただろうと私は信

微調誤差尾數

Point:

以一個字的級數來計算倍數，作出漂亮的排版吧！

左頁的公式是版型188×128公釐的例子。出版社指定1頁600個字。設定好級數為14Q、15行後，計算方式就依如下的順序進行。

版心Ⓐ的縱高尺寸，是先以級數乘以一行的字數，1Q＝0.25公釐，所以乘以0.25，也就是除以4。天頭白邊的計算方式也是一樣。

橫寬尺寸Ⓑ的計算，稍微有點複雜，要小心。行高是指二排文字的中心點之間的距離。因此，如果將正文行數乘以行高，會連同最末行後方實際並不存在的行高也一併計算進去。行距的數值則是行高減去級數，別忘記算好正文行數×行高後，要減去一行的行距，再換算成公釐。

縱高的計算方式

1. 版心縱高算式（140mm）

$$14Q \times 40W \div 4 = A\ mm$$

正文級數　　　一行的字數　　　級數換算成公釐　　　版心縱高尺寸

2. 白邊的算式 縱（48mm）

$$188mm - A\ mm = C\ mm$$

版型尺寸　　　正文尺寸（版心）　　　天地合計尺寸

3. 天頭白邊（17.5mm）

$$14Q \times 5W \div 4 = D\ mm$$

正文級數　　　留白的字數　　　級數換算成公釐　　　天頭白邊尺寸

4. 地腳白邊（30.5mm）

$$188mm - (A+D) = G\ mm$$

版型尺寸　　　版心縱高＋天頭白邊　　　地腳尺寸

橫寬的計算方式

5. 版心橫寬算式（91mm）　行高25H－正文14Q

$$\{15L \times 25H - 11H\} \div 4 = B\ mm$$

正文行數　　行高　　最末行的行距　　級數換算成公釐　　　版心橫寬尺寸

6. 白邊的算式 橫（37mm）

$$- B\ mm = E\ mm$$

版型尺寸　　　正文的尺寸（版心）　　　訂口加書口的尺寸

7. 書口白邊（14mm）

$$14Q \times 4W \quad 4 = F\ mm$$

正文級數　　　留白的字數　　　級數換算成公釐　　　書口白邊寬度

8. 訂口白邊（23mm）

$$128mm - (B+F) = H\ mm$$

版型尺寸　　　版心橫寬＋書口尺寸　　　訂口的尺寸

Point!

練習以級數來計算白邊吧！

編排小標

本篇將說明引導讀者進入正文的小標的排版方式。

明體15Q

電車で老子に会った話

中学で孔子や孟子のことは飽きるほど教わった。ただ自分等より一年前のクラスで、K先生以て有名な漢学者に教わった友人達の受売に存する重大な相違について、K先生の奇

和正文同樣使用明體，字級加大1Q並改粗體。

明體18Q

電車で老子に会った話

中学で孔子や孟子のことは飽きるほど教わった。ただ自分等より一年前のクラスで、K先生以て有名な漢学者に教わった友人達の受売に存する重大な相違について、K先生の奇

和正文同樣使用明體，字級加大3Q並改粗體。

黑體13Q

電車で老子に会った話

中学で孔子や孟子のことは飽きるほど教わった。ただ自分等より一年前のクラスで、K先生以て有名な漢学者に教わった友人達の受売に存する重大な相違について、K先生の奇

字體改為黑體，字級較正文縮小1Q並改粗體。

黑體18Q

電車で老子に会った話

中学で孔子や孟子のことは飽きるほど教わった。ただ自分等より一年前のクラスで、K先生以て有名な漢学者に教わった友人達の受売に存する重大な相違について、K先生の奇

字體改為黑體，粗細不變，字級較正文加大3Q。

小標的位置

靠上對齊／改變字體

電車で老子に会った話

中学で孔子や孟子のことは飽きるほど教わった。ただ自分等より一年前のクラスで、K以て有名な漢学者に教わった友人達の受売に存する重大な相違について、K先生の奇売に面白いと思ったことがあった。その話に

小標的首字對齊版心的天。

下移4W／改變字體

電車で老子に会った話

中学で孔子や孟子のことは飽きるほど教わった。ただ自分等より一年前のクラスで、K以て有名な漢学者に教わった友人達の受売に存する重大な相違について、K先生の奇売に面白いと思ったことがあった。その話に

下移和天頭白邊同樣的字數高度。

靠上對齊／加大級數

電車で老子に会った話

中学で孔子や孟子のことは飽きるほど教わった。ただ自分等より一年前のクラスで、K以て有名な漢学者に教わった友人達の受売に存する重大な相違について、K先生の奇売に面白いと思ったことがあった。その話に

級數大的話最好靠上對齊。可以突出版心上面一點，當作設計的變化，也可靠下對齊，兩行寬。

縮排1倍

電車で老子に会った話

中学で孔子や孟子のことは飽きるほど教わった。ただ自分等より一年前のクラスで、K以て有名な漢学者に教わった友人達の受売に存する重大な相違について、K先生の奇売に面白いと思ったことがあった。その話に

對齊字首下移一格的位置，是最普遍編排的方式。

Point!

小標不要和正文同化。
改變級數、字體和位置等，讓它適當地凸顯出來。

計算字數

17.5mm（5W）

34mm

008　009

17.5mm（5W）

22.5mm

女王、Myslee を令嬢とするなら、Amoban は少女といったところでしょうか。

全ては睡眠導入剤。この三種類を飲めば不眠は解消される。けれども僕は、また違う薬局の袋に手を伸ばす。長年、睡眠導入剤を使い続けている僕の身体、否、精神は、これっぽっちで満足出来ないのです。　紫のシートに閉じこめられた Iendormin

袋より紫色のシートと二種類の乳白色のシートを黒いシーツの上にぶちまけ、見比べながら、今宵はどれを用いようかと思案する。　Silece より少しばかり小振り。しかし睡眠へと誘う力はかなり強烈です。アプローチは先の三種類の乳白色のシー

0・25mg は Silece とほぼ同様の姿をしていますが、紫のシートと質を異ならせ、美貌だけを武器にのし上がってくる駆け出しの女優のしたたかさを感じさせます。同じ色のシートには Vegetamin という名を付けられた錠剤が閉じこめられています。　乳白色のシートでも Vegetamin A と Vegetamin B があり、どちらも丸みを帯びているものの、Vegetamin A は毒々しいキャンディのような赤色に、Vegetamin B は白色に着色されています。色だけで判断すると赤い Vegetamin A が白いものよりも効力が高そうですがまさしくその通り、少しばかり Vegetamin A のほうが威力を持つ。　主な睡眠導入剤が向精神薬と区分け

編輯書籍時，出版社幾乎都會事先決定好總頁數和總字數，可以依此來計算每頁的字數。例如，指定256頁、13萬字，減去扉頁和目錄等，正文約有238頁。將13萬字分成238頁，一頁大約有546字。考量換行等編排，應該再稍微估多一點，一頁約560字左右。

接下來，試著每行置入40至43字左右，慢慢調整平衡。一行如果設定40字，560字÷40字＝14行。

依類別改變編排方式



小說 字數550至600W



女王、Mysileを令嬢とするなら、Anodanは少女といったところでしょうか。

全ては睡眠導入剤。この三種類を飲めば不眠も解消される。けれども僕は、また違う薬局の袋に手を伸ばす。長年、睡眠導入剤を使い続けている僕の身体、否、精神は、このれっぽっちで満足出来ないのです。

袋より紫色のシートと二種類の乳白色のシートを黒いシーツの上にぶちまける。二種類ある紫色のシートは、いかようにも比べられないほど混じり気のない色味を用いているようにも思えるが、Siceと少しばかり小振りなLindomin 0・25㎎はSiceとほぼ同様の姿をしていますが、Siceより少しばかり質を異なし示す。アプローチは先の三種類と質を異なし、どちらも丸みをしたたかさが閉じこめられている。乳白色のシートにはVegetamin AとVegetamin Bがあり、どちらも丸みのよりも効力が劣るそうですが赤いVegetamin Aのほうが威力を持つ。主な睡眠導入剤が向精神薬と区分けり、少しばかりVegetamin Aのほうが威力を持つ。

008 · 009

因為對話部分要換行，行距稍微緊縮也OK。
文字若是13Q，可以設到8H左右較佳。



社論 字數810至850W



一杯のコーヒー

身近な例から始めることにしよう。コーヒーの入ったカップを手に取る以上に単純なことなのだろうか。ところが、この単純な行為にはじつにいくつものプロセスが必要で、しかもそれらのプロセスの注意を引くことなく、一見すると区別が難しい。まず私たちは、このカップの像が網膜に結ぶかぎり高で、様々な位置関係の物の像の一つとしてのカップを識別しなければいけない。その為のカップの多様な特徴、取り扱う手の形、色などを調べる必要がある。

は、顔をそらすように目を向け、カップの像を識別しなければいけない。カップのいちばん敏感な箇所に目を動かし、自分の体に向け、最も動きやすい角度のカップを選ぶのは、私動くかを定め、カップを手に取るためには、同時にその特性とつかみ方を見定め、最もふさわしいつかみ方を自分のものにするこうした準備の規則的な特性とつかみ方に関する情報を、カップ自体が提供してくれているが、その情報をもとにどう行動かを定め、カップを手に取るためには、その為のカップの多様な特徴、取り扱う手の形、色などを調べる必要がある。

しかし、同時にその特性とつかみ方に関する情報を、カップ自体が提供してくれているが、その情報をもとにどう行動かを自分のものにする。カップに向かって手を伸ばし、いちばんふさわしいやり方でカップをつかむことができる。次に実際にカップを手に取るために、カップの大きさや形状に合わせ、手も指も、いったん、手は皮膚・関節・筋肉から情報を受け取り、その平均を取りまとめる。そして、カップに触れたとたん、口へ運ぶことができる。

このように、なくなくカップをつかみ、口へ運ぶことができる。動機に基づいた行為というものの関連、このおかげで私たちは大きさや形状に合わせ、受容性の感覚（訳注：各部位の位置を、体に加わる圧力等という）た感覚、なら、感覚（視覚、触覚、嗅覚、因有、動機に基づいた行為というものの関連、

014

為了追求高級、高尚的質感，通常會靠上對齊。
也有稍微寬鬆的編排。



隨筆 字數500至520W



ナミダをつくる ・ 004

だが、戦後に「株式会社日本」は多様性を切り捨て業種を絞り込むことで急成長した。それが高度経済成長だ。21世紀初頭、絞り込んだ産業は曲がり角を迎える。2017年の現在、まずは製造業が大規模リストラをはじめ、わずか3万人以上の人がリストラされるそうだ。仕事の多様性を失った私たちは、どこへ行こうというのか。

景気が悪いのなんだろうか。もうつくるべきものなんてないのでは？と思うほど。「おかしいな、こんなに忙しいのなんだ？」と思わずにはいられない。この矛盾の原因は一つは専業化にある。一つの仕事だけをやらなければならないという考え方だと、どうしても競争が激しくなったり、一つでは生計を立てているのが難しいなんて。無理やりきつくしなければ、努力の割に結果でないい。これでは苦しい。

そもそも、仕事はもっと多様性のあるものだった。季節ごとに生業を変わる。

將少量的文字寬鬆地編排在靠中心的位置，營造輕鬆閱讀的氛圍。行距也稍微拉開一點。



商業 字數600至650W



上げた。

その後、私たちは試行錯誤を続け、何度か事業の基軸をずらしつつ、成長を模索する。

携帯電話向けのオークションサイト「モバオク」により巨大なモバイル事業の本格化した2004年からがDeNAの発展期だろうか。さまざまなモバイルサービスを立ち上げ、モバイルインターネットサービスのリーダーとして業界を牽引していくことになる。2006年に生んだ「モバゲー」が一気に拡大し、数千万人のユーザー基盤を持つことになる。戦略性と実行力に富む企業へと成長し、グローバル市場でも頂点を目指す方を問われていく。真の一流企業は何なのかを強く意識することで、社会との向き合い方を問われていく。真の一流企業は何なのかを強く意識することで、この時期だ。

しかし、グローバル戦略を成功させることは、社会に愛される会社になることを経営の最重要課題として取り組んでいたなかの2011年、私は突然社長を退任する。たったふたり家族の相棒が病気になり、自分の優先順位が家族へと切り替わってしまった。12年もの間、環境に患され、何も心配せずに、社業だけに専念できたことに感謝するべきなのかもしれない。本当に人生には何が起こるかわからないなあ、というのが本音だが、むしろそれまでの人生に何が起こるかわからないなあ、というのが本音だが、むしろそれまで

002

稍微靠上對齊，緊密地編排。要讓內容看起來資訊豐富卻不艱澀的樣子。

Point!



一行約40至43字，
是人類眼睛普遍可以輕鬆閱讀的字數。



設定欄位

書籍通常是以一欄式為主，不過也有多欄式的情況。

例如文章數多時，就只能增加每頁的字數。但是如果一行的字數編多頁數多，卻不想增加太排過多，視線就必須大幅移動，造成閱讀困難。因此，將文章分區，不但行數可以增加，行長更容易閱讀，字數也可以比一欄式置入更多一點。

分欄時要設定欄距。不可以隨便打幾個數字決定，而是要從字數來考量。欄距過寬或過窄都不好讀，基本上是空2字寬或是4字寬。

17.5mm（5W）

の町にも携帯の電波が来ていることに驚く。確かに原発やその周辺で働いている人もいるから必要なのだろう。ともかく21世紀のテクノロジーのおかげで、現代の遺跡の退屈な案内人は、暇を持て余すことなく、観光客の相手が出来る訳だ。

そして、観光客はあの有名な「観覧車」の下にたどり着いた。僕がイメージしていたのは、いわゆる「遊園地」だった。例えば観覧車があって、ジェットコースターがあって、コーヒーカップがあるような、しかし実際は、マンション群の中に観覧車とゴーカートと、いくつかの遊具がある、という感じの場所だった。これもまた、プリピャチという町が、いかに近代的であったかを物語るものだと言えると思う。わざわざ遊園地に行かなくても、マンション群の真ん中に観覧車があったのだ。

1986年から止まったままの観覧車。時が経つにつれて、ゴンドラが一つ落ち、二つ落ち…となっていくのだろう。今はまだ、金属の腐食と重力との闘いがひっそりと続いている。

この遊園地が子供の歓声で満たされたことは、実は一度もない。5月1日のメーデーにオープンを迎えるはずだった施設を残し、人々は突然、町を去ったのだ。

かつて学校だった建物の中に入ると、教室には教科書やノートが残っていた。これまで僕は何度か、ロシア語圏の小学校を撮影したことがある。美しいキリル文字とレースのカーテン、午後になると差し込む柔らかい西日。プリピャチの学校も、同じように子ども達が勉強をしていたのだろうと思う。しかし今、雪の吹き付ける教室にあるのはおびただしい数の、子供用ガスマスク。

図書館のカードは整然と並び、病院の待合室には今も律儀に椅子が並んでいる。この町が "普通の町" だった1986年4月25日は、メーデーまで1週間という日だった。ソ連という国において「労働者の日」であるメーデーは、大きな意味を持っていたはずだ。町の各所に残された赤い布は、次週の木

兩欄　橫線

私は桟橋の上に立っていた。向側には途方もない大きな汽船の剥げ汚れた船腹が横づけになっている。傘のように開いた荷揚器械が間断なく働いて大きな函のようなものを吊り揚げ吊り降ろしている。ドイツの兵隊が大勢忙がしそうにそこらをあちこちしている。不意に不思議な怪物が私の眼の前に現われて来た。それはちょうど鶴のような嘴をした自働器械である。その横杆の支点に当るねじが鉄のようになって、でみたがただ錆びている。それにもかかわらず一直線に進んで行くのである。それにもかかわらず鉄はところどころでも単調な挙動を繰返しながら一直線

私はその器械の目的が何だろうと思いながら、器械の目的が何だろうと思いながら一直線に進んで行くのであるなが鉄の鳥に気が付いていても珍しくないのか、誰一人見向いてみるものもない。鳥の身体や脚はただ錆びた鉄のように見えて、まったく珍らしくないのか、誰一人見向いてみるものもない。こまでも単調な挙動を繰返しながら一直線

空兩字寬，中間加橫線。橫線除了明顯區隔出兩個欄位，也能表現出設計感。

兩欄　間距較寬

私は桟橋の上に立っていた。向側には途方もない大きな汽船の剥げ汚れた船腹が横づけになっている。傘のように開いた荷揚器械が間断なく働いて大きな函のようなものを吊り揚げ吊り降ろしている。ドイツの兵隊が大勢忙がしそうにそこらをあちこちしている。不意に不思議な怪物が私の眼の前に現われて来た。それはちょうど鶴のような嘴をした自働器械である。その横杆の支点に当るねじが鉄のようになって、じ錆びている。鉄はところどころ赤くなっている。

せて作ったきわめて簡単なものである。鉄はところどころ赤く錆びている。それにもかかわらずの粗末な器械がただ錆びて働くという不思議な巧みな仕掛けであるかのように全く自働的に活動している。ちょうど鶴のような足取りで二歩三歩あるくと、立ち止まって首を下げて嘴で桟橋をゴトンゴトンと音を立ててつっついている。そういう挙動を繰返しながら一直線に進んで行くのである。私はその器械の仕掛けが不思議に思うよりも、器械の目的が何だろうかなかった。私も一人見向いてみるものもない。桟橋を往来している兵隊等はこの

空八字寬，讓間距較寬敞。參照天頭白邊的四字寬，將寬度設定成它的兩倍。

三欄　空兩字寬

私は桟橋の上に立っていた。向側には途方もない大きな汽船の剥げ汚れた船腹が横づけになっている。傘のように開いた荷揚器械が間断なく働いて大きな函のようなものを吊り揚げ吊り降ろしている。ドイツの兵隊が大勢忙がしそうにそこらをあちこちしている。不意に不思議な怪物が私の眼の前に現われて来た。それはちょうど鶴のような嘴をした自働器械であって、その横杆の支点に当るねじが鉄のようになって、じ錆びている。鉄はところどころ赤く錆びている。それにもかかわらず一直線に進んで行くので鳥の身体や脚はただ錆びた鉄を組合せて作ったきわめて簡単なもので鉄を組合せて作った。私はその器械の仕掛けが不思議に思うよりも、器械の目的が何だろうかなかった。桟橋を往来している鉄の鳥に気が付いていても珍しくないのか、誰一人見向いてみるものもない。まっすぐ首を下げて嘴で桟橋のもない。

空兩字寬的標準間距。這樣也十分好讀，再置入橫線增加設計感也很棒。

難以閱讀例

私は桟橋の上に立っていた。向側には途方もない大きな汽船の剥げ汚れた船腹が横づけになっている。傘のように開いた荷揚器械が間断なく働いて大きな函のようなものを吊り揚げ吊り降ろしている。ドイツの兵隊が大勢忙がしそうにそこらをあちこちしている。不意に不思議な怪物が私の眼の前に現われて来た。それはちょうど鶴のような嘴をした自働器械である。その横杆の支点に当るねじが鉄のようになって、じ錆びている。鉄はところどころ赤く錆びている。それにもかかわらず一直線に進んで行くので鳥の身体や脚はただ錆びた鉄を組合せて作ったきわめて簡単なものである。私はその器械の仕掛けを不思議に思うよりも、器械の目的が何だろうと思い怪しんでみたが誰一人見向いてみるものもない。まっすぐ首を下げて嘴で桟橋のもない。

只空一字寬，間距太小，看起來很難讀。雖然報紙也採相同的格式，但因為加了橫線，所以會比較好讀。

Point!

欄距設定2至4字寬，是好讀的排版祕訣。

本例是一篇標示了編排正文時，所有既定格式的指示書。

即使是單純的編排正文，還是要注意這些指示及注意事項。

兩行中央

13 mm

美っしき→罪人

長音水平縮1（平一，即高度縮為90％）

長音水平縮1（平一，即高度縮為90％）

正文　龍明 R-KO Set／13Q／行高21H（行距8H）45W×19L＝855W／頁

正文－小標　MB101 M-KS Set 12Q／字距緊縮

頁碼　Adobe Garamond Small Caps & Oldstyle Figure／9Q → 010

ひとりの女が獄舎の門から出てきた。

とある夏の日の朝、監獄の門前には、大勢のボストン市民た……という大罪を犯した、ひとりの若い女性が放免されるのを見物にきていた。

群衆の中には、華奢とは言いがたい図体をペチコートに押し込んだご婦人たちもいた。「かの男性的なエリザベス女王が女性の代表として必ずしも不適格ではなかった時代から半世紀にもならない時期の女たちであった」。英国生まれの彼女たちには、精神的にも物質的にも、粗野な素質があった。

清教徒時代、不倫……ある。

「幅広い肩と大きな胸」、まるまると赤みがかっ……れ故郷の牛肉とビールが、同じくらい粗野な精神……養ともども、その体質にたっぷりしみこんでいたのだ」。彼女たちは、口々に不貞の女をののし……には、「大胆さと傍若無人ぶりがあった」。「生ま……

看守に先導され、ひとりの若い女性が獄舎の門……さをしのばせる仕草で看守の手を払いのけ、自……然たる笑みを浮かべ、臆することのないまなざ……現れた。「彼女は持って生まれた威厳と性格の強……目由な意志によるかのように」進み出ると、「毅……群衆を見まわした。

彼女は「背が高く、その体型は完璧な優雅さ……力にそなえて……そのみどりなす豊かな黒髪は……つややかに日光を反射して輝き、顔は、端正な……立ちが整って美しいばかりか、高くすぐれたひた……いと底知れぬ黒い瞳のために印象的であった」。……には、「ある種の威厳と気品があって」、それは……今日風の「繊細（デリケート）で、はかなく、いわく言いがた……雅さとはちがっていた」。「言葉の古風な意味で」、……「貴婦人めいて見えた」のである。

1. 电子檔　　　自己　×1 ｝

2. 紙本　　　圖書館　×2 ｝

　　　　　　　資料室　×2 ｝　本

精6
平4　每　老闆　×1

　　　　　　　主委　×2

　平　　　　藥師　×1

頁目則填寫數量。

承攬單位組長驗收確認簽章 ＿＿＿＿＿＿

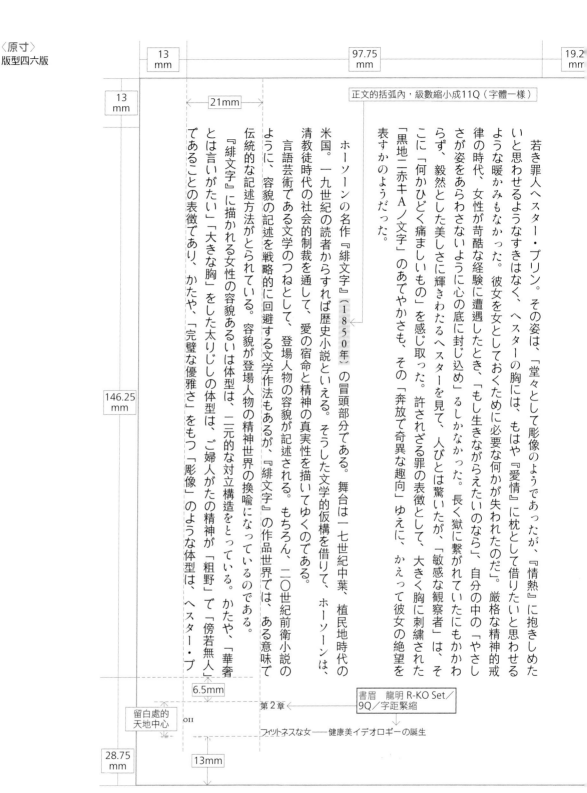

13
mm

97.75
mm

19.2
mm

13
mm

21mm

正文的括弧內，級數縮小成11Q（字體一樣）

146.25
mm

ホーソーンの名作『緋文字』（1850年）の冒頭部分である。舞台は一七世紀中葉、植民地時代の米国。一九世紀の読者からすれば歴史小説といえる。そうした文学的仮構を借りて、ホーソーンは、清教徒時代の社会的制裁を通して、愛の宿命と精神の真実性を描いてゆくのである。言語芸術であるつねとして、登場人物の容貌が記述される。もちろん、二〇世紀前衛小説のように、容貌の記述を戦略的に回避する文学作法もあるが、『緋文字』の作品世界では、ある意味で伝統的な記述方法がとられている。容貌が登場人物の精神世界の換喩になっているのである。『緋文字』に描かれる女性の容貌あるいは体型は、二元的な対立構造をとっている。かたや、ご婦人がたの精神が「粗野」で「傍若無人」とは言いがたい「大きな胸」をした太りじしの体型は、かたや、「華奢」であることの表徴であり、かたや、「完璧な優雅さ」をもつ「彫像」のような体型は、ヘスター・プ

若き罪人ヘスター・プリン。その姿は、「堂々として彫像のようであったが、『情熱』に抱きしめたいと思わせるようなすきはなく、ヘスターの胸には、もはや『愛情』に枕として借りたいと思わせるような暖かみもなかった。彼女を女としておくために必要な何かが失われたのだ」。厳格な精神的戒律の時代、女性が苛酷な経験に遭遇したとき、「もし生きながらえたいのなら」、自分の中の「やさしさが姿をあらわさないように心の底に封じ込め」るしかなかった。長く獄に繋がれていたにもかかわらず、毅然とした美しさに輝きわたるヘスターを見て、人びとは驚いたが、「敏感な観察者」は、そこに「何かひどく痛ましいもの」を感じ取った。許されざる罪の表徴として、大きく胸に刺繍された「黒地ニ赤キАノ文字」のあでやかさも、その「奔放で奇異な趣向」ゆえに、かえって彼女の絶望を表すかのようだった。

6.5mm

書眉　龍明 R-KO Set／
9Q／字距緊縮

第 2 章

留白處的
天地中心

フィツトネスな女──健康美イデオロギーの誕生

28.75
mm

13mm

先製作一張在編排文章時，必須遵循的編排指示書。這樣即使有問題，只要看這份指示就能一目瞭然，省去和排版設計師或印刷公司一一確認資料的麻煩。
版心的尺寸、白邊、字體、字距、行距和複合字體的說明等，將這些數值如何計算，都清楚地標示在版面中吧！

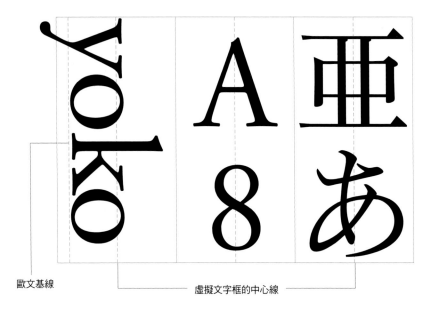

歐文基線

虛擬文字框的中心線

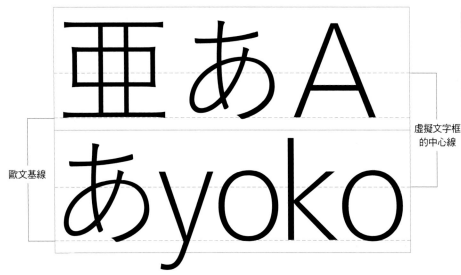

虛擬文字框
的中心線

歐文基線

日歐混排

日文和歐文的編排組合稱為日歐混排。
本篇將說明混排的訣竅。

歐文的每個文字字形都大
小不一，也因為和日文的基準
線位置不同，混排時必須要調
整中心線。原則上，明體會
搭配襯線體（羅馬體Roman
type），黑體則搭配無襯線
體，粗細也要統一。同樣的級
數，歐文文字顯得較日文小，
編排時務必要放大。由於放大
後筆畫也會變粗，要花點心思
將常用的字體修改得細一點。

松田工作室不使用日文字
體的附屬歐文※。數字也一定
使用歐文字體，統一半形，也
可能以直式編排。驚嘆號之類
的符號則不會特別規定，依格
式來選擇。

歐文字體放大

使用附屬歐文

DTPとはDeskTop Publishing（デスクトップパブリッシング）の略で、印刷物の編集、デザイン、レイアウトなどをパソコンで行う作業のことを指します。1990年代前半頃から普及しはじめ、DTPオペレーター（デザイナー）と呼ばれる新たな職種

日文
Iwata明朝Old／14Q
歐文
Iwata明朝Old／14Q／100%

使用混合字體

DTPとはDeskTop Publishing（デスクトップパブリッシング）の略で、印刷物の編集、デザイン、レイアウトなどをパソコンで行う作業のことを指します。1990年代前半頃から普及しはじめ、DTPオペレーター（デザイナー）と呼ばれる新たな職種が生ま

日文
Iwata明朝Old／14Q
歐文
Adobe Garamond Pro／14Q／107%

DTPとはDeskTop Publishing（デスクトップパブリッシング）の略で、印刷物の編集、デザイン、レイアウトなどをパソコンで行う作業のことを指します。1990年代前半頃から普及しはじめ、DTPオペレーター（デザイナー）と呼ばれる新たな職種が

日文
Koburina Gothic／14Q
歐文
Frutiger Neue LT Com／14Q／110%

DTPとはDeskTop Publishing（デスクトップパブリッシング）の略で、印刷物の編集、デザイン、レイアウトなどをパソコンで行う作業のことを指します。1990年代前半頃から普及しはじめ、DTPオペレーター（デザイナー）と呼ばれる新たな

日文
Koburina Gothic／14Q
歐文
Frutiger Neue LT Com／14Q／110%

DTPとはDeskTop Publishing（デスクトップパブリッシング）の略で、印刷物の編集、デザイン、レイアウトなどをパソコンで行う作業のことを指します。1990年代前半頃から普及しはじめ、DTPオペレーター（デザイナー）と呼ばれる新たな

日文
Iwata明朝Old／14Q
歐文
Adobe Garamond Pro／14Q／107%

DTPとはDeskTop Publishing（デスクトップパブリッシング）の略で、印刷物の編集、デザイン、レイアウトなどをパソコンで行う作業のことを指します。1990年代前半頃から普及しはじめ、DTPオペレーター（デザイナー）と呼ばれる

日文
Iwata明朝Old／14Q
歐文
Iwata明朝Old／14Q／100%

※附屬歐文指日文字體套組中內含的歐文字體。

Point!

熟練日文和歐文的混排吧！

讓編排更漂亮的重點技巧

本篇將說明把不同字體的日文和歐文，混合成一種字體的「複合字體」功能。

複合字體是指將不同種類的字體混合使用。意思和DTP之前的混排一樣。

就字體來說，包含在同一字體中的漢字、假名、歐文、符號，組合起來未必是最好看的。但利用複合字體，就可以做出更美更好讀的文字排版。使用時，要注意以下幾點基本規則。

首先，要使用筆法相同的字體。明體則配襯線體系，黑體則配無襯線體系的字。第二，要選擇架構相近的。字體的重心和字間留白的大小如果各不相同，看起來就沒有美感。另外，字形和粗細也要統一，這點很重要。字級相同時，假名看起來會比漢字大，歐文看起來會比日文小，就配合整體的平衡感來調整吧！

不過，若想強調主題或標題的時候，也不一定要遵守這些規則來做。

沒有用複合字體的例子

DTP とは DeskTop Publishing（デスクトップパブリッシング）の略で、印刷物の編集、デザイン、レイアウトなどをパソコンで行う作業のことを指します。1990 年代前半頃から普及しはじめ、DTP オペレーター（デザイナー）と呼ばれる新た

複合字體的例子

DTP とは DeskTop Publishing（デスクトップパブリッシング）の略で、印刷物の編集、デザイン、レイアウトなどをパソコンで行う作業のことを指します。1990 年代前半頃から普及しはじめ、DTP オペレーター（デザイナー）と呼ばれる新たな

使用複合字體的例子

DTPとは DeskTop Publishing（デスクトップパブリッシング）の略で、印刷物の編集、デザイン、レイアウトなどをパソコンで行う作業のことを指します。1990年代前半頃から普及しはじめ、DTPオペレーター（デザイナー）と呼ばれる新たな職種が生まれました。他にも、graphic designer、

沒有用複合字體的例子

DTPとは DeskTop Publishing（デスクトップパブリッシング）の略で、印刷物の編集、デザイン、レイアウトなどをパソコンで行う作業のことを指します。1990年代前半頃から普及しはじめ、DTPオペレーター（デザイナー）と呼ばれる新たな職種が生まれました。他にも、graphic

• Note

❶ 日文、歐文的字體混排得適當嗎？
❷ （ ）內的字有依需求縮小字級嗎？
❸ 數字有放大字級嗎？
❹ 粗細和基線有統一嗎？

符號是文字和數字以外的記號的總稱。日文字體裡的符號是配合日文用的，歐文字體裡的符號則是配合歐文用的。字母的天地位置各不相同的歐文，字體的構造設計也和日文不一樣。因此像括號類的符號如果混用的話，留白和基線就會不整齊，要特別注意。

複合字體的設定範例

正文明體
漢字、假名、逗句號：Iwata明朝Old／全形符號、記號：龍明

字型			尺寸	基線	垂直比例	水平比例
漢字	Iwata明朝Old Pro	M	100%	0%	100%	100%
假名	Iwata明朝Old Pro	M	100%	0%	100%	100%
全形符號	龍明 Pr6N	L-KL	100%	0%	100%	100%
全形記號	龍明 Pr6N	L-KL	100%	0%	100%	100%
半形歐文	Adobe Garamond Pro	Regular	107%	0%	100%	100%
半形數字	Adobe Garamond Pro	Regular	107%	0%	100%	100%
、。	Iwata明朝Old Pro	M	100%	0%	100%	100%
！？	秀英明朝Pr6N	L	100%	0%	100%	100%

石の階段を上って行くと広い露台のようなところへ出た。白い大理石の欄干（かん）の四隅には大きな花（ヴェース）鉢が乗っかって、それに菓物（くだもの）やら花が

正文黑體
漢字、假名：Koburina Gothic／全形符號、記號：龍明

字型			尺寸	基線	垂直比例	水平比例
漢字	Koburina Gothic StdN	W3	100%	0%	100%	100%
假名	Koburina Gothic StdN	W3	100%	0%	100%	100%
全形符號	龍明 Pr6N	M-KL	100%	0%	100%	100%
全形記號	龍明 Pr6N	M-KL	100%	0%	100%	100%
半形歐文	Frutiger Neue LT Com	Light	100%	0%	100%	100%
半形數字	Frutiger Neue LT Com	Light	100%	0%	100%	100%
、。	見出明 MA31 Pr6N	MA31	100%	0%	100%	100%
！？	秀英明朝Pr6N	M	100%	0%	100%	100%

石の階段を上って行くと広い露台のようなところへ出た。白い大理石の欄干（かん）の四隅には大きな花（ヴェース）鉢が乗っかって、それに菓物（くだもの）やら花が

說明文用
漢字、假名：Koburina Gothic／全形符號、記號：龍明

字型			尺寸	基線	垂直比例	水平比例
漢字	Koburina Gothic StdN	W3	100%	0%	100%	100%
假名	Koburina Gothic StdN	W3	100%	0%	100%	100%
全形符號	龍明 Pr6N	L-KL	100%	0%	100%	100%
全形記號	龍明 Pr6N	L-KL	100%	0%	100%	100%
半形歐文	Frutiger Neue LT Com	Light	110%	-1%	100%	100%
半形數字	Frutiger Neue LT Com	Light	110%	-1%	100%	100%
、。	見出明 MA31 Pr6N	MA31	100%	0%	100%	100%
！？	秀英明朝Pr6N	L	100%	0%	100%	100%

石の階段を上って行くと広い露台のようなところへ出た。白い大理石の欄干（らんかん）の四隅には大きな花（ヴェース）鉢が乗っかって、それに菓物（くだもの）やら花がいっぱい盛り上げてあった。
前面には湖水が遠く末広がりに開いて、かすかに夜霧の奥につづいていた。両側の岸には真黒な森が高く低

Point:

巧妙搭配日文和歐文字體，
作成一種複合字體，編排出美麗的文字版面吧！

相對於「主體」的正文，說明文和註解等於是「從屬」的。雖然有讀者會跳過這部分，但仍須保持在目標族群能輕鬆閱讀的最小字級。

直立する木だ

アントニ・ガウディ

私は学生の頃すでにある具体的な形に惹かれていた。そのモデルが何であったかお知りになりたいだろうか？（彼のスタジオの正面に立つユーカリの木を手で指し示しながら）直立する木だ。機能的なものを求めれば必ず自然に行き着く。

略歴
アントニ・ガウディ（1852～1926）――スペインを代表する建築家。詳細は256頁。

出典
『X-Knowledge HOME Vol.05』2002年5月 29・33頁「Antoni Gaudí His own words アントニ・ガウディの言葉」／ファン・バセゴダ

022

〈原寸〉

本例能夠搭配說明文來閱讀正文，不但有特色，也最標準。如果想插入文字區塊，或在正文下方插入註解的話，常用的作法是像上圖一樣在正文下方留白。一行的字數約12至14字最恰當。

方式1

在版面上方插入說明文。將正文靠下對齊，插入上方的白邊，版面看起來較密集。

方式2

將註解平均分割成三欄。但如果字數不滿三欄就沒意義了，所以只限於註解字多的時候用。
如果想配合正文插入註解，常用的方式是像右頁一樣在正文下方留白來插入註解。

Point!

說明文要編排得比正文低調。

關於正文中的括號（）

（）中的字該如何編排，應根據作品的內容而定。強調文學性的可以設成和正文同樣字級，如果是補充性質的內容，就將字級縮小吧！

中学で孔子や孟子のことは飽きるほど教わったが、老子のことはちっとも教わらなかった。ただ自分等より一年前のクラスで、K先生という、少し風変り、というよりも奇行を以て存する有名な漢学者に教わった友人達の受売り話によって、孔子の教えと老子の教えとの間に重大な相違について、K先生の奇説なるものを伝聞し、そうして当時それを大変に面白いと思ったことがあった。その話によると、K先生は教場の黒板へ粗末な富士山の絵を描いて、その麓（ふもと）に一匹の亀を這（は）わせ、そうして富士の頂上の少し下の方に一羽の鶴をかきそえた。それから、富士の頂近く水平に一線を劃（かく）しておいて、さてこういう説明をしたそうである。「孔子の教えではここにこういう天井がある。それで麓の亀もよちよち登って行けばいつかは鶴と同じ高さまで登れる。しかしこの天井を取払うと鶴はたちまち冲天（ちゅうてん）に舞上がる。すると亀はもうとても追付く望みはないとばかりやけくそになって、呑めや唄えで下界のどん底に止まる。その天井を取払ったのが老子の教えである」というのである。何のことだかちっとも分からない。しかし、この分からない話を聞いたとき、何となく孔子の教えよりは老子の教えの方が段ちがいに上等で本当のものではないかという疑いを起したのは事実であった。富士山の上に天井があるのは嘘だろうと思ったのであった。

〈原寸〉

002

上圖的例子字縮小了2Q。雖然字體統一是基本原則，但字級縮小時，更換字體也是OK的。重要的是括號中的字不可調得比正文更顯眼。

（一）中字的編排範例

石の階段を上って行くと広い露台のようなところへ出た。白い大理石の欄干（らんかん）の四隅には大きな花鉢（ヴェース）が乗っかって、それに菓物（くだもの）やら花がいっぱい盛り上げてあった。

前面には湖水が遠く末広がりに開いて、かすかに夜霧の奥につづいていた。両側の岸には真黒な森が高く低く連なって、その上に橋をかけたように紫紺色の夜空がかかっていた。夥（おびただ）しい星が白

縮小字級例　正文14Q／（　）內12Q

石の階段を上って行くと広い露台のようなところへ出た。白い大理石の欄干（らんかん）の四隅には大きな花鉢（ヴェース）が乗っかって、それに菓物（くだもの）やら花がいっぱい盛り上げてあった。

前面には湖水が遠く末広がりに開いて、かすかに夜霧の奥につづいていた。両側の岸には真黒な森が高く低く連なって、その上に橋をかけたように紫紺色の夜空がかかっていた。夥（おびただ）しい星が

要縮小字級的話，應比正文小2Q以下。若正文是14Q，則以12Q到11Q最佳。這樣有韻律感，也更好讀。

縮小字級例　正文14Q／（　）內12Q／黑體

石の階段を上って行くと広い露台のようなところへ出た。白い大理石の欄干（らんかん）の四隅には大きな花鉢（ヴェース）が乗っかって、それに菓物（くだもの）やら花がいっぱい盛り上げてあった。

前面には湖水が遠く末広がりに開いて、かすかに夜霧の奥につづいていた。両側の岸には真黒な森が高く低く連なって、その上に橋をかけたように紫紺色の夜空がかかっていた。夥（おびただ）しい星が白

字級縮小後，還可以改成黑體。

字級同正文例　正文、（　）內均為14Q

石の階段を上って行くと広い露台のようなところへ出た。白い大理石の欄干（らんかん）の四隅には大きな花鉢（ヴェース）が乗っかって、それに菓物（くだもの）やら花がいっぱい盛り上げてあった。

前面には湖水が遠く末広がりに開いて、かすかに夜霧の奥につづいていた。両側の岸には真黒な森が高く低く連なって、その上に橋をかけたように紫紺色の夜空がかかっていた。夥（おびただ）しい星が

設定和正文同字級的話，字體統一是最基本的。
（　）設定為不縮排的標準間距。

Point!

（　）內可以依需求縮小字級。

將邊欄和正文分開，當作一個獨立的頁面來編輯。
不過版心方面除非有特定理由，否則基本上必須配合正文。

人間には約300万個の汗腺があって、
脳の視床下部と呼ばれる部分にある小さな「サーモスタット」に
コントロールされている。脳は絶えず体温を計り、調節をくり返す。
汗腺を刺激して汗の量を増やすこともできるし、
より多くの皮膚の血管を広げることもできる。
体の奥の器官から皮膚に向かって温かい血液が流れれば流れるほど、
空気中に多量の熱を放出できる。
フォーダイス医師の血管がふくれあがり、皮膚が赤くなったのはそういうわけだ。

った」とブラグデンは報告書に記している。

金属でできた物はどれも熱くなりすぎて、触れることができなかった。時計の鎖でさえ例外ではない。体に力が入らず、手が震える。ブラグデンもめまいに襲われ、頭のなかで雑音がした。やっとの思いで自分の体温を計ると、三六・七度しかない。部屋の温度よりじつに五五度も低いのだ！ ならばと、手で自分の皮膚を触ってみた。

「横腹に触ると、死体のように冷たかった」とブラグデンは書いている。もちろん、彼の体はもっと温かったのだが、部屋のなかがオーブンのように熱いため、冷たく思えたのだ。

彼らはまた、自分たちの吐く息が部屋の空気よりも冷たいのに気づいた。温度計の水銀に息を吹きかけると、目盛りが下がる。指に息を吹きかけて冷やすことも、鼻から息を吐きだして鼻孔を冷やすこともできた。

四人の仲間は、凍るような一月の空気のなかに出ると、動悸と手の震えはすぐにおさまった。自分たちが偉業をなし遂げたと大喜びした。なにしろ、暑い夏の日より五五度も高い温度に耐えたのである。

さらに温度を上げ、一二七度に挑戦

だが、フォーダイスはまだ満足していなかった。彼はもう一度実験しようと手はずを整える。まず、あらかじめ部屋で丸一日ストーブを焚いておいた。温度を

〈原寸〉

邊欄如果設置在版面上方，容易給人狹隘的感覺，不過只要以橫書排版並適當斷行，不但看起來舒服，也可以放入長文。

另外，邊欄也要有一定的顯眼度，放在版面上方注目度也會提升。字級可以比正文縮小1至2Q，行距則可稍微緊縮。

置入方式

コラム 6
● 水と汗と美容の関係──水分代謝について

（様式1 日文直排範例內文，略）

加邊框後，便能明顯看出和正文不同。版心如果有更改，要整體統一。

新星と超新星はぜんぜん別物

白色矮星

その相方

075　第1章 ○ 目に見える宇宙

074

上圖是跨頁設計的例子。級數比正文小是標準方式。字體相同或變更都可以。

Point!

邊欄的字級要比正文小，並加上邊框獨立出來。
版心必須配合正文，這是基本原則。

引文的基本格式是在上下多空幾個字寬。
本篇將介紹幾種不同位置和字體的變化格式。

食うことの昏がり

旅人は道筋をまだ知らない。マエストロ、勇気をという声が、遠くから聞こえてくる。そしておなじみのシートベルトをお締めくださいが聞こえてこなくて、僕は当惑する。僕はだれどうしてヴァイオリニストになったのかという質問に、僕はよくそれは自分が生まれる前から決まっていたのだと答えてきた。父さん、母さん、おじいさん、それどころかひいおじいさんもヴァイオリニストだったこうした決まり文句を持っていることは、とても便利である。

空3W

仕事でインタヴュアーをしている人は、答に満足して、言われたことを理解するために、それともこれをひっくりかえしてみるために、深く考えたりはしないに違いない。ある文章を引用することの方うが、それをさぐることよりも簡単なようだ。むかし見つけたこの答のおかげで、僕は尋ねられた質問に、真剣に、自発的に答える努力から解放される。僕はマスコミとの付きあいから、こういったときに、結局は真剣で自発的であってはいけないことを学んだ。なぜなら、真剣であることと自発的であることは、おたがいに邪魔をしあうだろうから。ヴァイ

引文部分

空3W

18

〈原寸〉

將引文部分，改變天地、留白或字體，和正文作出區別吧！改變留白時，只要像上圖一樣上下空同樣格數，就不會出錯。如果要改變字體，假設正文是明體，並不是將引文改成別種明體就好，一定要改成黑體。必須要讓讀者一眼就看出字體不同。

引文的編排範例

上方插入橫線

に全く自働的に活動している。ちょうど鶴のような足取りで二歩三歩あるくと、立ち止まって首を下げて嘴で桟橋の床板をゴトンゴトンと音を立ててつっついている。そういう挙動を繰返しながら一直線に進んで行くのである。

私はその器械の仕掛けを不思議に思うよりも、器械の目的が何だろうと思い怪しんでみたが全く見当も付かなかった。〔引用より〕

桟橋を往来している兵隊等はこの不思議な鉄の鳥に気が付かないのか、誰一人見向いてみるものもない。それで鉄の鶴は無人の境を行くようにどこまでも単調な挙動を繰返しながら一直線に進んで行くのである。

そのうちに向うから大きな荷物自動車が来た。何かしら棍棒のようなものを満載している。近づいてみると、その棒のようなものはみんな人間の右の腕であった。私は何故かそれを見るとすべての事が解ったような気がした。

047

將引文的天調低，地和正文對齊，上方插入橫線。

上下插入橫線

に全く自働的に活動している。ちょうど鶴のような足取りで二歩三歩あるくと、立ち止まって首を下げて嘴で桟橋の床板をゴトンゴトンと音を立ててつっついている。そういう挙動を繰返しながら一直線に進んで行くのである。

私はその器械の仕掛けを不思議に思うよりも、器械の目的が何だろうと思い怪しんでみたが全く見当も付かなかった。〔引用より〕

桟橋を往来している兵隊等はこの不思議な鉄の鳥に気が付かないのか、誰一人見向いてみるものもない。それで鉄の鶴は無人の境を行くようにどこまでも単調な挙動を繰返しながら一直線に進んで行くのである。

そのうちに向うから大きな荷物自動車が来た。何かしら棍棒のようなものを満載している。近づいてみると、その棒のようなものはみんな人間の右の腕であった。私は何故かそれを見るとすべての事が解ったような気がした。

049

對比正文，引文的天地白邊加大，上下均插入橫線。

欄間插入橫線

に全く自働的に活動している。ちょうど鶴のような足取りで二歩三歩あるくと、立ち止まって首を下げて嘴で桟橋の床板をゴトンゴトンと音を立ててつっついている。そういう挙動を繰返しながら一直線に進んで行くのである。

私はその器械の仕掛けが何だろうと思い怪しんでりも、器械の目的が何だろうと思い怪しんでみたが全く見当も付かなかった。〔引用より〕

桟橋を往来している兵隊等はこの不思議な鉄の鳥に気が付かないのか、誰一人見向いてみるものもない。それで鉄の鶴は無人の境を行くようにどこまでも単調な挙動を繰返しながら一直線に進んで行くのである。

そのうちに向うから大きな荷物自動車が来た。何かしら棍棒のようなものを満載している。近づいてみると、その棒のようなものはみんな人間の右の腕であった。私は何故かそれを見るとすべての事が解ったような気がした。

053

引文和正文設定同樣字級和字體，分成兩欄，欄間插入橫線。

改變字體

に全く自働的に活動している。ちょうど鶴のような足取りで二歩三歩あるくと、立ち止まって首を下げて嘴で桟橋の床板をゴトンゴトンと音を立ててつっついている。そういう挙動を繰返しながら一直線に進んで行くのである。

私はその器械の仕掛けを不思議に思うよりも、器械の目的が何だろうと思い怪しんでみたが全く見当も付かなかった。〔引用より〕

桟橋を往来している兵隊等はこの不思議な鉄の鳥に気が付かないのか、誰一人見向いてみるものもない。それで鉄の鶴は無人の境を行くようにどこまでも単調な挙動を繰返しながら一直線に進んで行くのである。

そのうちに向うから大きな荷物自動車が来た。何かしら棍棒のようなものを満載している。近づいてみると、その棒のようなものはみんな人間の右の腕であった。私は何故かそれを見るとすべての事が解ったような気がした。

051

將引文的天調低，地和正文對齊，字級縮小，字體改為黑體。

Point!

引文編排的基本方式，是將上下多空幾個字寬。

目次

#1
僕はギターが
弾けない
006

#2
パンクをする準備は
できていた
026

#3
ファズは、
今日も、緑か？
050

#4
弦を切って
君とダイヴ
074

#5
なんくるのろい
102

#6
中国製の
スクワイアー・ボート
126

#7
ダメな歌は
僕の歌
148

目錄的功能是檢索，所以最重要的是要好看、好搜尋。
章節或副標、中標等層級必須編排得清楚顯眼。

這邊舉的例子都是文藝書籍。文藝書籍較少使用目錄來檢索，所以能在設計上多點變化。相對的，評論或商業性書籍則常會使用目錄檢索，故較重視層級序列的易讀排版。

目錄的編排範例

標準排版

變化版1

變化版2

變化版3

Point!

目錄的標題層級必須編排得顯眼易讀。

Chapter
1

伝説的名作の
ヒミツ

〈原寸〉

　　基本上排版要配合版心，不過超出版心也是沒問題的。說得極端一點，其實每個章節都能改變設計，不過若沒有特殊理由，還是編排成相同的樣式比較好。即使只是改變文字的位置，看起來會比較生動，印象也會大不相同。

變化版1

如果想設計成置中，須考慮到訂口會縮減版面，所以要稍微往左邊移動。

變化版2

依情況也可以設計在超出版心的位置。超版心還可以帶來新鮮的衝突感。

變化版3

自由地將文字置入在版心內。標準的章節頁設計就是以版心為底來編排。

不作章節頁

電車で老子に会った話

中学で孔子や孟子のことは飽きるほど教わったが、老子のことはちっとも教わらなかった。ただ自分等より一年前のクラスで、K先生という、少し風変り、というよりも奇行を以て有名な漢学者に教わった友人達の受売り話によって、孔子の教えと老子の教えとの間に存する重大な相違について、K先生の奇説なるものを伝聞し、そうして当時それを大変に面白いと思ったことがあった。その話によると、K先生は教場の黒板へ粗末な富士山の絵を描いて、その麓に一匹の亀を這わせ、そうして富士の頂上の少し下の方に一羽の鶴をかきそえた。それから、富士の頂近く水平に一線を劃しておいて、さてこういう説明をしたそうである。「孔子の教えではここにこういう天井がある。それで麓の亀を取払うと鶴はたちまち登って行けばいつかは鶴と同じ高さまで登れる。しかしこの天井を取払うと鶴はたちまち、天に舞上がる。すると亀はもうとても追付く望みはないとばかりやけくそになって、呑め・・・冲

以行方式置入章節時，為了讓正文的份量看起來較多，行需控制在一頁行數的一半以上。

Point.

章節頁的排版以最初設定好的版心為基準。

〈原寸〉

　書籍末頁都會附有index，也就是索引。索
引的功能在於可從單詞查到標的頁數，排列方式
一般依五十音或字母順序。

　為了方便檢索，必須讓「あ」或「Ａ」等字

首的顏色、字體、字級更加顯眼。由於索引頁是
以功能為優先，比起設計感，應該更重視清晰簡
潔的編排。

索引的編排範例

索引重要的是須網羅必備的資訊，所以編排得緊密一點也OK。只要保持一頁可以置入的字數的最小字級，不比照正文的字級或行距也沒關係。

Point!

編排容易檢索的版面吧！

版權頁的排版

版權頁有按照出版社提供的格式編輯，也有完全自由編輯的情況。一般情況下，出版社沒有特別指定，都是放在最末頁。

初出

yom yom vol.1 〜 vol.10
（ただし、vol.4 は除く）

嶽本野ばら
京都府宇治市生まれ。
2000年、『ミシン』で小説家デビュー。
著書に
『鱗姫』『エミリー』『ロリヰタ。』
『シシリエンヌ』『下妻物語』『変身』
『タイマ』『ハピネス』
『ROCK'N'ROLL SWINDLE　正しいパンクバンドの作り方』
などがある。
http://www.novala.quilala.jp/

藤本由紀夫
愛知県名古屋市生まれ。
1970年代より
エレクトロニクスを利用したパフォーマンスと
インスタレーション、
80年代半ばより
サウンド・オブジェの制作を行う。
2001年、2007年ヴェネツィア・ビエンナーレ参加。

祝福されない王国
嶽本野ばら

発　行　†　2009年7月30日

発行者　†　佐藤隆信

発行所　†　株式会社新潮社
　　　　　　〒一六二-八七一一
　　　　　　東京都新宿区矢来町七一
　　　　　　電話　〇三(三二六六)五四一一(編集部)
　　　　　　　　　〇三(三二六六)五一一一(読者係)
　　　　　　http://www.shinchosha.co.jp

印刷所　†　大日本印刷株式会社

製本所　†　大口製本印刷株式会社

© Novala Takemoto 2009, Printed in Japan
ISBN 978-4-10-466003-2 C0093
乱丁・落丁本は、
ご面倒ですが小社読者係宛お送り下さい。
送料小社負担にてお取替えいたします。
価格はカバーに表示してあります。

版權頁直式、橫式兩種排版都有，一般通常是直式。特別是出版社如果沒有指定，放在版心內的哪個位置都可以。有些出版社會要求一定要放在左頁，不過基本上版權頁都是放在最末頁，如果是右翻書，就會放在右頁。版權頁是刊載出版社及書籍的相關資訊頁，和目錄一樣不需要特別加頁碼。

版權頁的編排範例

作者資訊合併版

静かな夜　佐川光晴作品集

二〇一二年三月二日　初版第一刷発行

著者　佐川光晴
発行者　小柳学
発行所　左右社
　東京都渋谷区千駄ヶ谷三－五五－一二西村ビル四階
印刷所　光邦

© 2012 Mitsuharu Sagawa, Printed in Japan
ISBN978-4-903500-73-5
落丁・乱丁本は送料小社負担でお取り替えいたします。

佐川光晴略歴
一九六五年東京生まれ、茅ヶ崎育ち。
北海道大学法学部卒業、在学中は恵
迪寮で暮らす。埼玉県志木市在住。
二〇〇〇年「生活の設計」で新潮新
人賞、〇一年「縮んだ愛」で野間文
芸新人賞、一一年「おれのおばさん」
で坪田譲治文学賞受賞。「銀色の翼」「ジャムの空壜」「ぼくたち
は大人になる」「家族芝居」などのノンフィクションに
「牛を屠る」等著書多数。

變化版1

月のとびら

二〇一三年一〇月三日　初版発行

著者　石井ゆかり
発行所　株式会社阪急コミュニケーションズ
　〒一五三－八五四一　東京都目黒区目黒一－二四－一二
　電話　販売　〇三－五四三六－五七二一
　　　　編集　〇三－五四三六－五七三五
振替　〇〇一一〇－四－一三一三三四

デザイン　松田行正＋十日向麻梨子（マツダオフィス）
校閲　麦林アートセンター
印刷・製本　凸版印刷株式会社

© Yukari Ishii, 2013
Printed in Japan
ISBN978-4-484-13334-4
本書の無断複製・転載を禁じます。

變化版2

もうすぐ絶滅するという紙の書物について

2010年 12月 30日　初版発行

著者　ウンベルト・エーコ
　　　ジャン＝クロード・カリエール
訳者　工藤妙子
発行者　五百井健至
発行所　株式会社阪急コミュニケーションズ
　　　　〒 153-8541　東京都目黒区目黒 1丁目 24番 12号
　　　　電話　販売（03）5436-5721
　　　　　　　編集（03）5436-5735
　　　　振替　00110-4-131334

ブックデザイン　松田行正＋十日向麻梨子
編集協力　編集室カナール（片桐克博）
印刷・製本　凸版印刷株式会社

© Taeko Kudo, 2010
ISBN978-4-484-10115-2
Printed in Japan
落丁・乱丁本はお取替えいたします。

變化版3

セゾン文化は何を夢みた

二〇一〇年九月三〇日　第一刷発行

著者　永江朗
編集協力　徳永久美子（ワイズフール）
発行者　島本脩二
発行所　朝日新聞出版
　〒一〇四－八〇一一
　東京都中央区築地五－三－二
　電話
　〇三－五五四一－八八三二（編集）
　〇三－五五四〇－七七九三（販売）
印刷製本　大日本印刷株式会社

© 2010 Akira Nagae. Published in Japan by Asahi Shimbun Publications Inc.
ISBN978-4-02-250553-5
落丁・乱丁の場合は弊社業務部（電話〇三－五五四〇－七八〇〇）へご連絡ください。
送料弊社負担にてお取り替えいたします。

Point!

清楚簡潔地列出必備資訊吧！

069 ｜ 書籍設計排版

設計書衣

一般來說，都會在封面外加一層書衣。
再加上書腰，設計的可行性非常多元。

ISBN 978-4-86528-101-9
C0039 ¥2750E
定価（定価2,750円＋税）

左右社

バーコード

ティム・インゴルド
Tim Ingold
1948 年英国バークシャー州レディング
生まれ。社会人類学者、アバディーン
大学教授。人間と動物、進化という概念、
人間にとっての環境など、従来の文化
人類学の枠組みを大きく越える思索を
続け、世界的に注目されている。主著
である本書がはじめての邦訳である。

およそこれまで並んだことのない
観念のストレンジな並列。
これはありきたりの本ではない
管啓次郎

ラインズ　線の文化史

書衣和書腰的關係非常重
要。實體書店面幾乎都有書腰，
但在網路書店則通常不加，因
此一定要用圖層一邊確認有書
腰及無書腰兩種狀態，一邊進
行設計。這本《LINES》就呼
應了書名，設計許多手繪線
條。一開始先編排文字，以此
為底，跳過文字在畫面上畫滿
線條。我們畫了很多草圖，除
了定案圖以外，其他都用在封
面和扉頁。條碼的位置和書腰
及書名的位置關係也必須謹慎
規劃。判斷書脊（書背）的作
者名要包在書腰內，還是顯露
出來，也相當重要。

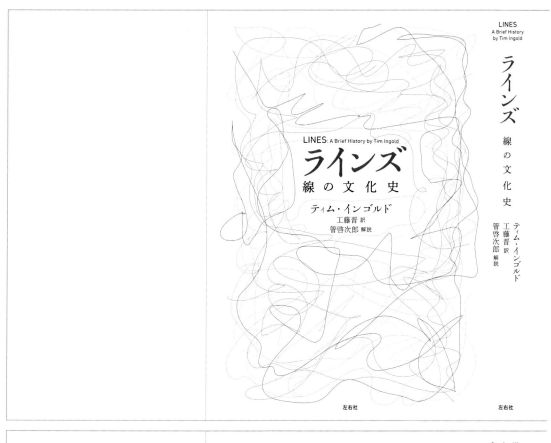

LINES
A Brief History
by Tim Ingold

ラインズ

線
の
文
化
史

ティム・インゴルド
工藤晋 訳
管啓次郎 解説

左右社

LINES: A Brief History by Tim Ingold

ラインズ
線 の 文 化 史

ティム・インゴルド
工藤晋 訳
管啓次郎 解説

左右社

歩くこと、物語ること、
歌うこと、書くこと
生きることは線を生むことだ

左右社 定価2,750円＋税

世界的な注目を集める
人類学者インゴルドの
主著待望の邦訳

左右社

常見的失敗範例

失敗例

私は桟橋の上に立っていた。向側には途方もない大きな汽船の剥げ汚れた船腹が横づけになっている。傘のように開いた荷揚器械が間断なく働いて大きな函のようなものを吊り揚げ吊り降ろしている。

ドイツの兵隊が大勢急がしそうに私の眼の前にそこらをあちこちしている。不意に不思議な怪物が私の前に現われて来た。それはちょうど鶴のような恰好をした自働器械である。その嘴が長い、やっとこと、鉄になって、その槓杆の支点に当るねじ釘がちょうど鶴の身体や脚はただ鉄でたたいて鍛え上げたばかりの鉄片を組合せて作ったきわめて簡単なものの、ところどころ赤く錆びている。それにもかかわらずこの粗末な器械は不思議な精巧な仕掛けであるかのように全く自働的に活動している。ちょうど鶴のような足取りで二歩三歩あるくと、立ち止まって首を下げて嘴で何だろうと鉄板の床板をコトンゴトンと音を立ててつっついている。動を繰返しながら一直線に進んで行くのである。

私はその器械の仕掛けを不思議に思うよりも、全く見当も付かなかった。桟橋を往来している兵隊等はこの不思議な鉄の鳥に気が付かないのか、気が付いていても珍しくないのか、誰一人見向いてみるものもない。

如果想將底色或照片作成滿版，圖檔應該要延展到出血線外3公釐的「外裁切線」為止。因為「內裁切線」是印刷完成的尺寸，如果檔案只做到這裡，萬一印刷不準就會產生白邊。

Point!

延展至
「外裁切線」。

照片裁切例 1

私は桟橋の上に立っていた。向側には途方もない大きな汽船の剥げ汚れた船腹が横づけになっている。傘のように開いた荷揚器械が間断なく働いて大きな函のようなものを吊り揚げ吊り降ろしている。

這個例子的照片大小和正文分量不成比例。如果要將照片作這種排版，正文最少也要有五行。上圖的正文只有三行，不如不要正文，作成只有照片的頁面效果更好。

Point!

不要放正文，
或是最少放五行。

本篇將說明常見的失敗範例。
你知道為什麼會失敗嗎？

左右對稱的圖片如果在排版時，如果直接排成左右對稱，圖片中央的訂口部分會因為裝訂而看不見。將照片往左右兩邊分開是最好的，也有另一種方法是將照片會被訂口吃入的部分重疊處理。

Point!

將照片會被訂口吃入的部分重疊

※p.002至p.003為實例

只有邊邊稍微跨到右頁的照片並沒有意義，全部排在左頁就好。也有一種設計的例子，是將照片跨過書口，翻到下一頁時還能看到一點照片的邊邊。

Point!

不要突出一點點，全部編排進一頁中吧！

書的構造和各部分名稱

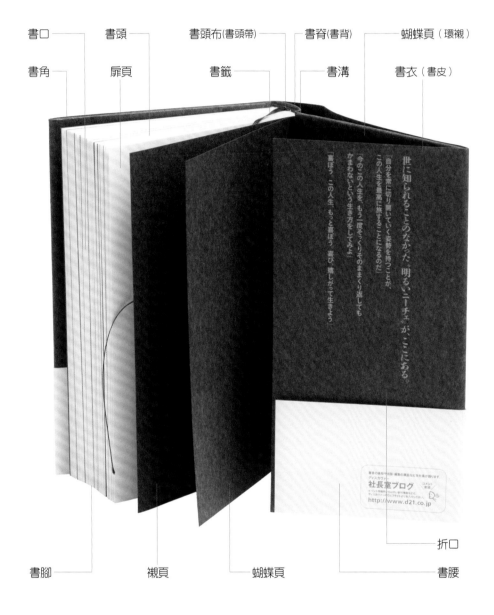

書口　書頭　書頭布 (書頭帶)　書脊 (書背)　蝴蝶頁 (環襯)

書角　扉頁　書籤　書溝　書衣 (書皮)

書腳　襯頁　蝴蝶頁　書腰

折口

書籍設計師一定要具備書本構造及名稱的知識。

精裝書又稱硬皮書，書脊有圓背和方背兩種。

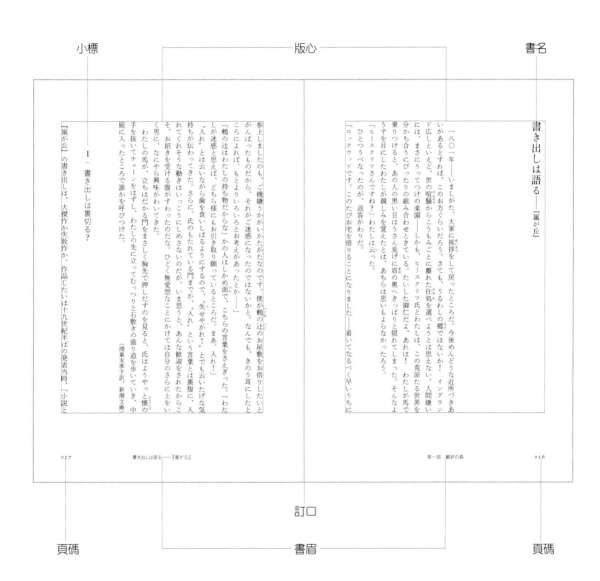

小標　　版心　　書名

書き出しは語る──『嵐が丘』

一八〇一年──いましがた、大家に挨拶をして戻ったところだ。今後めんどうな近所づきあいがあるとすれば、このお方ぐらいだろう。さても、うるわしの郷ではないか! イングランド広しといえど、世の喧騒からこうもみごとに離れた住処を選ぼうとは思えない。人間嫌いには、まさにうってつけの楽園──しかも、ヒースクリフ氏とわたしは、この荒涼たる世界を分かち合うにぴったりの組み合わせときている。たいした御仁だよ、あれは! わたしが馬で乗りつけると、あの人の黒い目はうさん臭げに眉の奥へきっぱりと隠れてしまった。そんなようすを目にしたわたしが親しみを覚えたとは、あちらは思いもよらなかっただろう。

「ヒースクリフさんですね?」わたしは云った。

ひとつうべなったのが、返答がわりだ。

「ロックウッドです。このたびお宅を借りることになりました──着いてなるべく早いうちに

第一部　翻訳の森　　016

1 　書き出しは裏切る?

『嵐が丘』の書き出しは、大傑作か失敗作か。作品じたいは十九世紀半ばの発表当時、「小説と

参上しましたのも、ご機嫌うかがいかたがたなのです。僕が鶫の辻のお屋敷をお借りしたいとがんばったものだから、それがご迷惑になったのではないかと。ところによれば、もとよりいろいろとお考えがあったとか……」

「鶫の辻はわたしの持ち物だからな」かの人はしかめ面で、こちらの言葉をさえぎった。「わたしが迷惑と思えば、どちら様にもお引き取り願っているところだ。まあ、入れ!」

"入れ"とは云いながら歯を食いしばるようにするので、"失せやがれ!"とでも云いたげな気持ちが伝わってきた。さらに、氏のもたれている門までが、いま思うと、あんな歓迎をされたからこそ、お招きを受ける腹がすわったのだな。ひどく無愛想なことにかけては自分のさらに上をいく男に、なにやら興味がわいてきた。

わたしの馬が、立ちはだかる門をまさしく胸先で押しだすのを見ると、氏はようやっと懐の手を抜いてチェーンをはずし、わたしの先に立ってむっつりと石敷きの盛り道を歩いていき、中庭に入ったところで誰かを呼びつけた。

（鴻巣友季子訳、新潮文庫）

書き出しは語る──『嵐が丘』　　017

頁碼　　訂口 / 書眉　　頁碼

書籍的規格

書籍的規格是依內容來決定合適的尺寸。商業書籍或文藝誌是A5版，隨筆或小說類的則是以B6版、四六版為主。

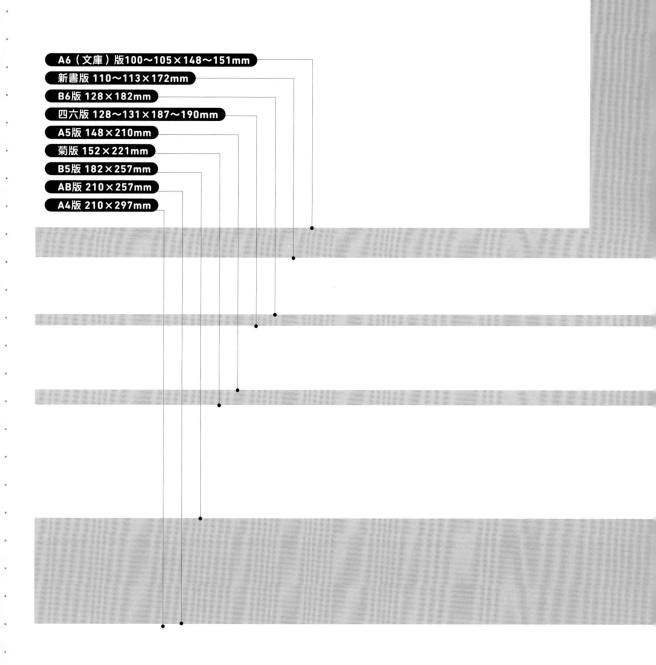

A6（文庫）版100～105×148～151mm
新書版 110～113×172mm
B6版 128×182mm
四六版 128～131×187～190mm
A5版 148×210mm
菊版 152×221mm
B5版 182×257mm
AB版 210×257mm
A4版 210×297mm

《規則》
古處誠二著
（2002年／集英社）

整本書以銀箔燙印。由於這本書是以戰爭和人類的尊嚴
為主題的沉重題材，因此裝幀成簡單時尚的外型。作
者名和書名的部分，書腰會以大字顯示，封面則會小一
點。這種設計出版社通常敬而遠之，我想是因為做了當
時少見的全面燙印，才能得到出版社的認可吧！

《別想擺脫書》（已出版中譯）
Umberto Eco、Jean-Claude Carriere著
工藤妙子譯 （2010年／CCC media house）

書衣的圖樣，是將以前某個中途喊停的案子作出來的書衣，
拿到屋外風吹日曬後，變成這副殘破的模樣再拿來使用。
將這張紙疊在拍有廢墟的照片上拍攝，表現出書名中「擺
脫」、「書」等詞語帶來的氣氛和質感。書口印刷成鮮豔的
藍色，在書衣的對比之下顯現出一股魄力。

《箱庭圖書館》
乙一著 （2011年／集英社）

這本書挑戰了較不常見的手寫字體。呼應書名，用紅線
作出有立體感，像箱子一樣的字。字體只用直線構成，
加上這種手寫字，構造有點不太完整，反而更有意思和
魅力。先決定好字框，再在字上自由寫畫就可以了。

《花兒綻放了 左近之櫻》
長野まゆみ著 （2009年／角川書店）

書衣設計的意義，是將同一本書的正反面擺在一起後，就能
形成一幅完整的畫。這項巧思連責任編輯也沒有發現，出版
後告知他還嚇了一跳。封面的畫是以印染、版畫、銅雕等多
種手法創作作品而聞名的美術家，望月通陽的作品。

《Radical History Tour 001 速度日和》
松田行正著（2010年／牛若丸出版）

這本書是因為覺得當時一歲半的女兒太過可愛，滿懷寵溺之心製作出來的。雖然如此，但這並不是一本小孩的寫真書，而是以工業革命後，人類所追求的「速度的歷史」為主題，讓女兒作為導覽員登場。設計的重點在「輕巧」。就像飛機在機翼打洞，藉由孔洞讓機身輕量化，這本書也模仿這種構造，在封面的紙芯打洞。因為用普通的厚紙板還是有重量，如果用兩張薄紙貼合起來，就比較輕了。蝴蝶頁貼上PP，加強強度。

《ZERRO》
松田行正著（2003年／牛若丸）

這本書集結了古今中外的文字、記號、符號及暗號等資訊，以中國為中心在亞洲各國出版的型錄書。可以從書衣上的九個洞窺見封面文字的設計，為了呼應書名，每旋轉90度都能看出不同意義的暗號。為了提升整體感，從書衣、封面到書口，全書都採同樣顏色。每次再版的時候都會改變顏色，現在已經多了很多不同的色彩。

《1600億分之1的太陽系》
松田行正著（2012年／牛若丸）
製作《1000億分之1的太陽系＋
400萬分之1的光速》時，我心想
如果能將頁面作成風琴摺的形式，
應該更能表現「迷你太陽系」的概
念，於是就在本書實踐了這個想
法。因為規格是1600億分之1，所
以稍微縮小化。

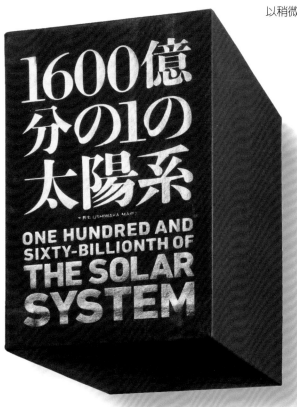

Chapter

雜誌設計〈初級篇〉

文章數多的雜誌，只要模仿就能輕鬆上手的祕訣

編輯文字為主的雜誌，方式和編輯書籍一樣。

首先，不要管字級等格式，先考慮需要分成幾欄。一本書中要採用幾種欄位組合也預先想好，再決定版心尺寸。

假設是A5版，就有一欄到三欄等三種。接下來設定各種欄位的字級，如一欄式14Q、兩欄式13Q、三欄式12Q。因為是以文字為主，所以可與書籍一樣先設定字級，再決定字數及欄距的留白，最後計算出合於預設版心尺寸的版式。

設計最重要的，是要一邊預想未來的情況，一邊動作。如果不這樣做，可能稍微出了一點錯就必須全部重新來過，所以一定要慢慢確認好版式再編輯。

⑤ 一　電車で老子に会った話

中学で孔子や孟子のことは飽きるほど教わったが、老子のことはちっとも教わらなかった。ただ自分等より一年前のクラスで、K先生という、少し風変り、というよりも奇行を以て有名な漢学者に教わった友人達の受売り話によって、孔子の教えと老子の教えとの間に存する重大な相違について、K先生の奇説なるものを伝聞し、そうして当時それを大変に面白いと思ったことがあった。その話によると、K先生は教場の黒板へ粗末な富士山の絵を描いて、その麓に一匹の亀を這わせ、そうして富士の頂上の少し下の方に一羽の鶴をかきそえた。それから、富士の頂近く水平に一線を劃しておいて、さてこういう説明をしたそうである。「孔子の教えではここにこういう天井がある。それで麓の亀もちよちよ登って行けばいつかは鶴と同じ高さまで登れる。しかしこの天井を取払うと鶴はたちまち沖天に舞上がる。すると亀はもうとても追付く望みはないとばかりやけくそになって、呑めや唄えで下界のどん底に止まる。その天井を取払ったのが老子の教えである」というのである。何のことだかちっとも分からない。しかし、この分からない話を聞いたとき、何となく孔子の教えよりは老子の教えの方が段ちが

に『老子』というものも一遍は覗いてみたいと思い立ったことは何度もあった。その度ごとに本屋の書架から手頃らしいと思われる註釈本を物色しては買って来て読みかけるのであるが、どれも大抵は何となく黴臭い雰囲気の中を手捜りで連れて行かれるような感じのするものであった。それらの書物を通して見た老子は妙にじじむさいばかりか、何となく偽善者らしい勿体ぶった顔をしていて、どうも親しみを感ずる訳には行かないので、ついついいおしまいまで通読する機会がなく、従って老子に関する概念さえなしにこの年月を過ごして来たのであった。

つい近頃本屋の棚で薄っぺらな「インゼル・ビュフェライ叢書」をひやかしていたら、アレクサンダー・ウラールという人の『老子』というのが出て来た。たった七十一頁の小冊子である。値段が安いのと表紙の色刷の模様が面白いのとで何の気なしにそれを買って電車に乗った。そうしてところどころをあけて読んでみるとなかなか面白いことが書いてあって、それが実によくわかる。

二十年の学校生活に暇乞をしてから以来、何かの機会

いに上等で本当のものではないかという疑いを起したのは事実であった。富士山の上に天井があるのは嘘だろうと思ったのであった。

こころ　₂

〈原寸〉

18.85mm ③
13mm = 4W ③
13mm = 4W ③
21.5mm ③
9.75mm = 3W ②

範例學習

文藝雜誌《心》

《心》是最近被譽為單行本書籍搖籃的文藝誌。

因為和書一樣文章量非常多，所以關鍵在於要如何編輯得容易閱讀。

こころ

Vol. 18

2014
[隔月刊]

平凡社

大人の時間を
とりもどす

特集｜生誕一二〇年

平出隆｜西脇順三郎を語る

西脇順三郎への旅

――『詩学』を読みながら

私はこう読む

野家啓一／池辺晋一郎／金森修

栩木伸明／富士川義之

《再録》西脇順三郎・人と詩｜中村真一郎

西脇順三郎の絵｜大倉宏

藪の光

――二十世紀のジョーモン人

北中正和｜おん祭の神事芸能にふれて

小林紀晴｜見知らぬ記憶――消えた猿

読み物

條碼

ISBN978-4-582-38018-7
C0090 ¥800E

定価：本体800円（税別）

A5 開的基本版式

A5 開的文藝誌版式，基本上依文章長度或內容，分為一欄式、兩欄式、三欄式三種。欄數越少順序越優先。

一欄／靠上對齊

適合評論類高格調的文章。行長如果太短會有太多空白，因此長度的安排相當重要。

一欄／置中對齊

適合隨筆類字數較少的文章。為了讓視線的不必往下移動，將文章放在版心中央偏上的位置。

兩欄／標準

欄距約4至5字寬的基本兩欄式。是文藝誌整本中最常使用的分欄法。

兩欄／邊欄

比兩欄標準版欄距更小，字級也更小。加上框線，明確區隔出和正文的不同。

文藝誌《心》是什麼？

以文學、歷史、藝術等各種視角，來探討日本人今後生活方式的綜合文藝誌。為了滿足讀者追求更加充實的人生欲望，書中收錄了許多滿足大人知性好奇心的精彩內容。

三欄／邊欄

適合口袋隨筆風的內容。這種格式常會改變一下
字級和欄數，多作幾種當作預備用。

三欄／標準

字數較多時，可以縮小字級1至2Q，分成三欄。
適合瑣碎的內容，亦或是艱澀的文章。

附錄／版權

首先按資訊內容分成四個區塊向角落靠齊，再調
整平衡。文藝誌則是直書較多。

附錄／介紹

以版心為底來決定欄數。因為常輸入出生年月日
或網址等英數字，一般都用橫書。

Point!

雜誌的設計，
應先編排基本版式，以決定好整體架構。

正文的版式會準備基本的13Q和備用的12Q兩種。
最後依編輯的意思或作者的文章量來決定選擇哪一種。

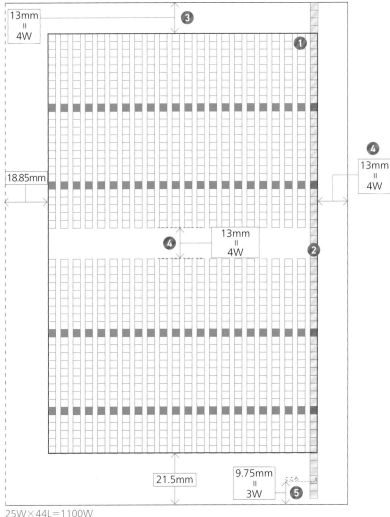

13mm = 4W

③

①

18.85mm

④

13mm = 4W

④

13mm = 4W

②

21.5mm

9.75mm = 3W

⑤

25W×44L=1100W

● 作法

❶ 字級設定為13Q。

❷ 思考長210公釐的版面，可以放進多少13Q的字。

❸ 決定「天」要設幾字寬。

❹ 如果「天」決定設4字寬，書口、欄距也設成4字寬。

❺ 決定頁碼與書眉的位置。

製作基本版式，並決定版心的架構。製作方式和書籍一樣。首先先測試13Q的字級取一行可以放多少字，再來決定天地各別應取幾個字寬。欄距取4字寬，想像有虛擬框格，統一天、書口、欄距三處的留白。

頁碼下方的留白，最好也能統一成4字寬，不過因為這裡吸收了尾數誤差值，所以留白不太夠。至少保留3個字寬，盡量接近4個字寬的空白。

雖然保險起見，也製作了12Q的版式，但為了統一欄距等留白部分，一本書中是不會同時有13Q及12Q兩種版式的。

中学で孔子や孟子のことは飽きるほど教わったが、老子のことはちっとも教わらなかった。ただ自分等より一年前のクラスで、K先生という、少し風変り、というよりも奇行を以て有名な漢学者に教わった友人達の受売り話によって、孔子の教えと老子の教えとの間に存する重大な相違について、K先生の奇説なるものを伝聞し、そうして当時それを大変に面白いと思ったことがあった。その話によると、K先生は教場の黒板へ粗末な富士山の絵を描いて、その麓に一匹の亀を這わせ、そうして富士の頂上の少し下の方に一羽の鶴をかきそえた。それから、富士の頂近く水平に一線を劃しておいて、さてこういう説明をしたそうである。「孔子の教えではここにこういう天井がある。それで麓の亀もよちよち登って行けばいつかは鶴と同じ高さまで登れる。しかしこの天井を取払うと鶴はたちまち沖天に舞上がる。すると亀はもうとても追付く望みはないとばかりやけくそになって、呑めや唄えで下界のどん底に止まる。その天井を取払ったのが老子の教えである」というのである。何のことだかちっとも分らない。しかし、この分からない話を聞いたとき、何となく孔子の教えよりは老子の教えの方が段ちがいに上等で本当のものではないかという疑いを起したのは事実であった。富士山の上に天井があるのは嘘だろう

と思ったのであった。

二十年の学校生活に暇乞をしてから以来、何かの機会に『老子』というものも一遍は覗いてみたいと思い立ったことは何度もあった。その度ごとに本屋の書架から手らしいと思われる註釈本を物色しては買って来て読みかけるのであるが、第一本文が無闇に六かしい上にその註釈なるものが、どれも大抵は何となく黴臭い雰囲気の中を手探りで連れて行かれるような感じのするものであった。それらの書物を通して見た老子は妙にじじむさいばかりか、何となく偽善者らしい勿体ぶった顔をしていて、どうも親しみを感ずるには行かないので、ついついおしまいまで通読する機会がなく、従って老子に関する概念さえなしにこの年月を過ごして来たのであった。

つい近頃本屋の棚で薄っぺらな「インゼル・ビュフェライ叢書」をひやかしていたら、アレクサンダー・ウラールという人の『老子』というのが出て来た。たった七十一頁の小冊子である。値段が安いのと表紙の色刷の模様が面白いので何の気なしにそれを買って電車に乗った。そうしてところどころをあけて読んでみるとなかなか面白いことが書いてあって、それが実によくわかる。

排版訣竅！

決定好版心架構，
才能將整本書編排
得漂亮美觀。

こころ　2

Point！

首先，先實際操作練習一遍吧！

製作一欄式版式

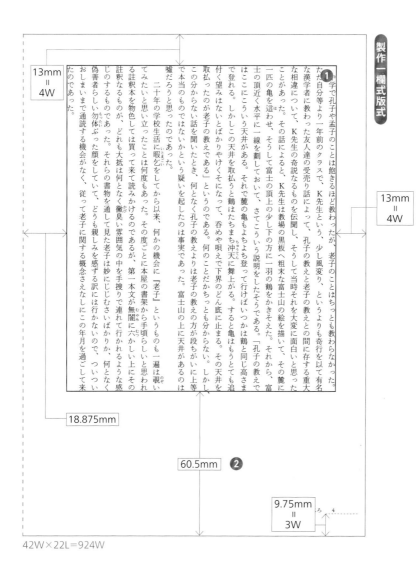

13mm
=
4W

13mm
=
4W

18.875mm

60.5mm ❷

9.75mm
=
3W

ろ 4

42W×22L＝924W

● 作法

❶ 套用一欄式版式。

❷ 縮短行長，使「地」空出大片留白。

按照四六版單行本的標準，行長約40至43字較佳。只要決定好天的白邊、字級和一行的字數，自然就能導出地的白邊了。

製作一欄式版式時，首先要決定字級和行長，並將天的白邊設為4字寬。四六版的單行本，級數一般是13Q，一行約42至43字，這邊也以此為準，行數則依總頁數或文章量來推算。這樣地的白邊自動可以推導出來。

雜誌和書不同，並沒有靠上對齊格調比較高的說法。為了應付各種排版，必須先作好多種版式備用。之後會再說明兩欄式、三欄式版式的作法，不過不論是幾欄式，版心大小都是一樣的，所以要先決定好版心，才能製作各種排版格式。

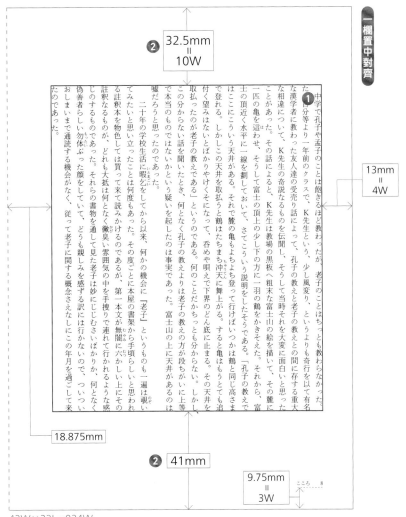

2 = 32.5mm = 10W

1

13mm = 4W

18.875mm

2 = 41mm

9.75mm = 3W

42W×22L＝924W

- 作法
❶ 套用一欄式版式。
❷ 雖然說是置中，但不要把正文放在版面正中間。

置中的基本作法是將正文置於天地白邊中央偏上的位置。放在天地的正中央是不行的。在版面範圍內，天空9字寬到11字寬都可以，這邊為了讓天和行尾列頁碼的留白較平均，因此設定為10字寬。

另外，頁碼到地的留白也盡量和書口留白等寬。書籍方面，常將兩邊都設成4字寬，但是雜誌需要較自由編排的空間，所以在思考哪個位置比較不會影響到編排後，將頁碼調降1字寬，也就是空3字寬。即使稍微離地近一點，對雜誌來說也很自然，所以沒關係。

Point!

四六版的行長，一般為40至43字。

製作兩欄式版式

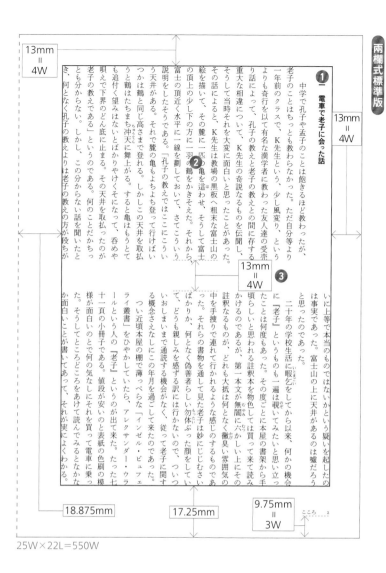

13mm = 4W

13mm = 4W

13mm = 4W

18.875mm

17.25mm

9.75mm = 3W

25W×22L=550W

● 作法
❶ 套用一欄式版式。
❷ 分成兩欄，設定好讀的行長。
❸ 欄距設四字寬。

兩欄式版式可以套用一欄式版式，將「天」的留白取4字寬。

小標題可以設定為字級較正文小1Q的黑體字，改變字體、級數、粗細來和正文區分。位置有欄位靠上對齊、天空4字寬、置中對齊、靠下對齊四種，空間一般會占兩行到三行。

占行是表示小標題或圖片等插入的空間，占正文的幾行份。

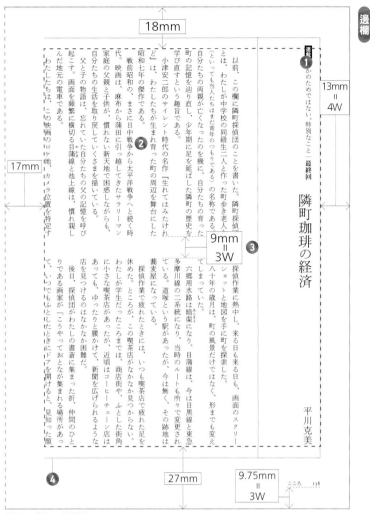

18mm

13mm = 4W

17mm

9mm = 3W

連載① 隣町珈琲の経済 — 最終回

「かのためではない、特別なこと」

平川克美

27mm

9.75mm = 3W

25W×22L＝550W

こころ　138

● 作法
❶ 套用一欄式版式。
❷ 字級設為比一欄式正文還小1Q的12Q。
❸ 欄距空3字寬。
❹ 配合一欄式版式，加上外框線。

上圖的範例是兩欄式邊欄。

邊欄版式設定為正文12Q，欄距空3字寬。配合版心尺寸加上框線，上下左右各空1字寬。欄距空2字寬，比正文窄一點。尾數誤差的部分就由天地的留白來吸收。因為是獨立邊欄，可以套用13Q的版式加框線，明確區隔出正文的不同。

Point!

小標題的編排，就從四種基本格式中選擇。
小祕訣是獨立邊欄也要統一版心格式。

三欄式版式的重點在於即使欄數較多，版心一樣沒變。為了增加字數，可以將字級縮小。

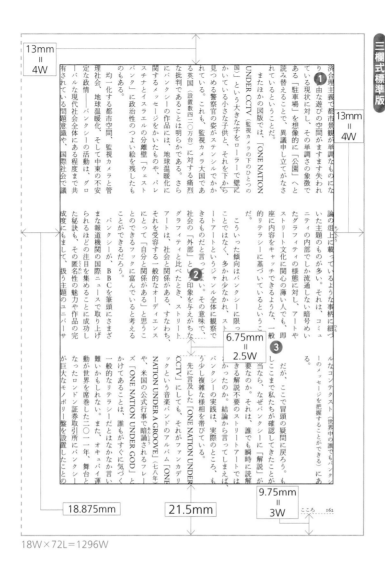

三欄式標準版

13mm＝4W

13mm＝4W

6.75mm＝2.5W

9.75mm＝3W

18.875mm　21.5mm

18W×72L＝1296W

• 作法
❶ 套用一欄式版式。
❷ 分成三欄，設定好讀的行長。
❸ 為了配合一欄式版式，欄距約空2.5字寬。

將三欄式版式套用至版心，字級設定成比兩欄式小1Q。上面的範例和其他多欄式的標準版一樣，天設定空4字寬，字級11Q。欄距部分，兩欄式標準版是和天頭白邊一樣寬，但三欄式大約是天的一半。書口側的留白和地腳白邊都和兩欄式一樣。

由於三欄式的字級比兩欄式的更小，所以一頁能置入的字數就更多。和前頁的兩欄式比較一下，兩欄式一欄550字×2＝1100字，而三欄式一欄432字×3＝1296字。可以多放約200字，原稿量較多時，就可以避免多出太多頁數。

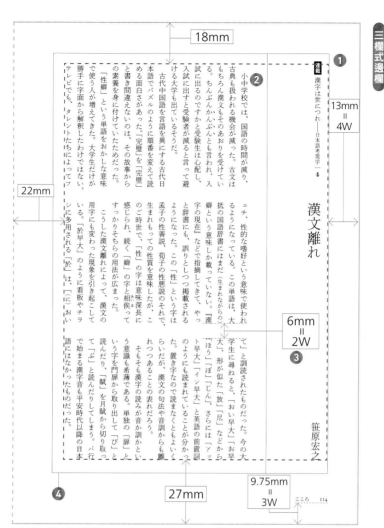

18mm

13mm＝4W

22mm

6mm＝2W

27mm

9.75mm＝3W

17W×48L＝816W

• 作法
❶ 套用一欄式版式。
❷ 字級設為比一欄式正文還小1Q的12Q。
❸ 欄距空2字寬。
❹ 配合一欄式版式，加上外框線。

　　上圖的邊欄是單頁完結型的版式。在版心外圍加上外框線，書名周圍也加上直框線作裝飾。版心大小如果每頁都不同，整本書看起來會很散亂不美觀，因此不管是正文還是邊欄，都要統一成同樣的尺寸。標題和作者名靠右而不置中，是為了在正文前多留一些緩衝的導入空間。一般的雜誌常常會在正文前多加一頁扉頁，把它想成是扉頁就比較好理解了。

Point!

由於三欄式的字數比兩欄式多，
把字級縮小會比較好讀。

製作目錄

為了讓頁碼、標題、作者名等眾多的內容能夠清楚好讀，間隔非常重要。
按照先後順序，調整字級或字體的顯眼程度吧！

目錄依雜誌的種類不同，有按頁碼順序編排的，也有像上圖一樣按類別編排的。這裡雖然將作者名用黑體字來凸顯，但作者名和標題的先後順序仍依編輯方針或內容隨機應變。

目錄是用來檢索的，所以哪一頁刊載什麼文章，要編排得明顯易懂，這點很重要。例如像上圖一樣按類別編排時，必須清楚標示出類別名，以表示並非按頁排序。如果按照類別編排，頁數也要按先後順序排列，將頁碼打在標題上方，就能立刻知道哪篇文章在哪一頁了。

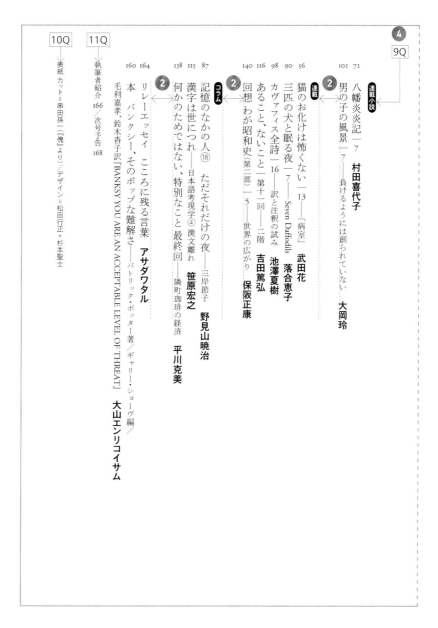

• 作法
❶ 天、訂口、書口的留白設定成和正文的版式一樣。
❷ 決定目錄的基本字級及行距。
❸ 決定頁碼的置入方式。
❹ 為隨筆等類別名稱增添變化。
❺ 特集類的出版品可改變字級或字體讓它更顯眼。

Point!

目錄是為了方便檢索書籍內容的頁面。
將它編排得層次分明有張力吧！

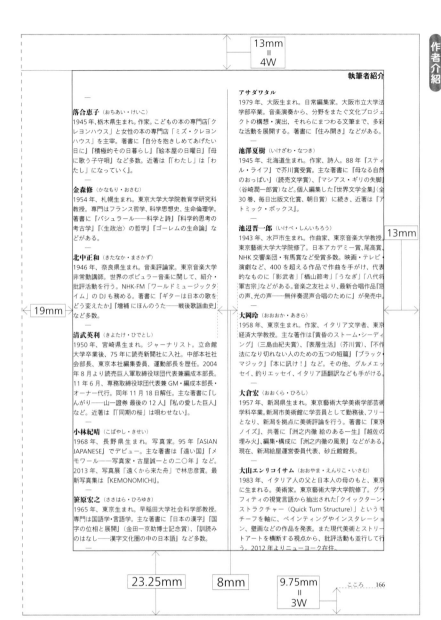

執筆者紹介

落合恵子（おちあい・けいこ）
1945年、栃木県生まれ。作家。こどもの本の専門店「クレヨンハウス」と女性の本の専門店「ミズ・クレヨンハウス」を主宰。著書に『自分を抱きしめてあげたい日に』『積極的その日暮らし』『絵本屋の日曜日』『母に歌う子守唄』など多数。近著は『「わたし」は「わたし」になっていく』。

金森修（かなもり・おさむ）
1954年、札幌生まれ。東京大学大学院教育学研究科教授。専門はフランス哲学、科学思想史、生命倫理学。著書に『バシュラール──科学と詩』『科学的思考の考古学』『〈生政治〉の哲学』『ゴーレムの生命論』などがある。

北中正和（きたなか・まさかず）
1946年、奈良県生まれ。音楽評論家。東京音楽大学非常勤講師。世界のポピュラー音楽に関して、紹介・批評活動を行う。NHK-FM「ワールドミュージックタイム」のDJも務める。著書に『ギターは日本の歌をどう変えたか』『増補 にほんのうた──戦後歌謡曲史』など多数。

清武英利（きよたけ・ひでとし）
1950年、宮崎県生まれ。ジャーナリスト。立命館大学卒業後、75年に読売新聞社に入社。中部本社社会部長、東京本社編集委員、運動部長を歴任。2004年8月より読売巨人軍取締役球団代表兼編成本部長。11年6月、専務取締役球団代表兼GM・編成本部長・オーナー代行。同年11月18日解任。主な著書に『しんがり──山一證券 最後の12人』『私の愛した巨人』など。近著は『同期の桜』は唄わせない』。

小林紀晴（こばやし・きせい）
1968年、長野県生まれ。写真家。95年『ASIAN JAPANESE』でデビュー。主な著書は『遠い国』『メモワール──写真家・古�б誠一との二〇年』など。2013年、写真展「遠くから来た舟」で林忠彦賞。最新写真集は『KEMONOMICHI』。

笹原宏之（ささはら・ひろゆき）
1965年、東京生まれ。早稲田大学社会科学部教授。専門は国語学・言語学。主な著書に『日本の漢字』『国字の位相と展開』（金田一京助博士記念賞）『訓読みのはなし──漢字文化圏の中の日本語』など多数。

アサダワタル
1979年、大阪生まれ。日常編集家。大阪市立大学法学部卒業。音楽演奏から、分野をまたぐ文化プロジェクトの構想・演出、それらにまつわる文筆まで、多彩な活動を展開する。著書に『住み開き』などがある。

池澤夏樹（いけざわ・なつき）
1945年、北海道生まれ。作家、詩人。88年『スティル・ライフ』で芥川賞受賞。主な著書に『母なる自然のおっぱい』（読売文学賞）『マシアス・ギリの失脚』（谷崎潤一郎賞）など。個人編集した『世界文学全集』（全30巻、毎日出版文化賞、朝日賞）に続き、近著は『アトミック・ボックス』。

池辺晋一郎（いけべ・しんいちろう）
1943年、水戸市生まれ。作曲家、東京音楽大学教授、東京藝術大学大学院修了。日本アカデミー賞、尾高賞、NHK交響楽団・有馬賞など受賞多数。映画・テレビ・演劇など、400を超える作品で作曲を手がけ、代表的なものに『影武者』『動乱』『節考』『うなぎ』『八代将軍吉宗』などがある。音楽之友社より、最新合唱作品「窓の声、光の声──無伴奏混声合唱のために」が発売中。

大岡玲（おおおか・あきら）
1958年、東京生まれ。作家、イタリア文学者、東京経済大学教授。主な著作に『黄昏のストーム・シーディング』（三島由紀夫賞）『表層生活』（芥川賞）、『不作法になり切れない人のための五つの短篇』『ブラック・マジック』『本に訊け！』など。その他、グルメエッセイ、釣りエッセイ、イタリア語翻訳なども手がける。

大倉宏（おおくら・ひろし）
1957年、新潟県生まれ。東京藝術大学美術学部芸術学科卒業。新潟市美術館に学芸員として勤務後、フリーとなり、新潟を拠点に美術評論を行う。著書に『東京ノイズ』、共著に『洲之内徹 絵のある一生』『越佐の埋み火』、編集・構成に『洲之内徹の風景』などがある。現在、新潟絵屋運営委員代表、砂丘館館長。

大山エンリコイサム（おおやま・えんりこ・いさむ）
1983年、イタリア人の父と日本人の母のもと、東京に生まれる。美術家。東京藝術大学大学院修了。グラフィティの視覚言語から抽出された「クイックターン・ストラクチャー（Quick Turn Structure）」というモチーフを軸に、ペインティングやインスタレーション、壁画などの作品を発表。また現代美術とストリートアートを横断する視点から、批評活動も並行して行う。2012年よりニューヨーク在住。

13mm
=
4W

13mm

19mm

23.25mm

8mm

9.75mm
=
3W

こころ　166

製作附頁

附頁指的是書籍雜誌在正文以外的書衣、封面、書腰、扉頁、蝴蝶頁等附屬的印刷頁。書籍的附頁還包括扉頁插圖、引言、前後序文、目錄、範例、版權頁等。

上圖是版權頁中資訊量偏多的例子。有些雜誌光是出版品一覽就占據一整頁，如果頁數不夠，就會像這樣將許多資訊放在一頁中。考慮到過去出版品含有英數字，所以用橫式排版，其他都是文藝誌，就用直式排版。像「Vol.18」這樣直書中含有歐文的情況，如果編輯部沒有特別指示，松田工作室都會以橫式排版。雖然「100人」也想排成橫式，不過因為封面是直式，就直接沿用了。

附頁的位置如何？其重要度是「有」則更好。作者介紹頁由於英數字較多，故以橫書編排，並凸顯名字。

作者介紹

執筆者紹介

13mm
=
4W

17 mm

13mm

＊連載「詩のトポス」は休載いたしました。

＊ご購入ご希望の方は、
小社ホームページ http://www.heibonsha.co.jp/kokoro/
または［平凡社サービスセンター］
フリーダイヤル 0120-456987 へお申し込みください。

JASRAC 出 1403424-401

21.5mm

3mm
=
1W

Point！

雖然是附屬頁，
但還是必須遵守字體和配色等設計的風格與準則來排版喔！

製作封面和Logo

封面和標題Logo等於是雜誌的顏面。
設計必須符合概念和形象，這點很重要。

こころ

Vol. 20

2014
［隔月刊］

平凡社

大人の時間を
とりもどす

新連載 半藤一利 B面昭和史
一週間しかなかった年——昭和元年

特集 こんなに面白い『世説新語』の世界
——井波律子の入門講座
傑作エピソード選／時代と成り立ち・内容と特徴
人生を変えた『世説新語』／綺羅星のキャラクター
『世説新語』にみる名句・名言 他

わが心の海外名作短編再訪
本邦初紹介 W・B・イェイツ 赤毛のハンラハン物語
訳・解説 栩木伸明

★第二回晩成文学賞 最終候補作発表

上圖的照片是第二期的改版新設計。以使用串田孫一的插圖為前提，
承襲第一期的風格，改變了雜誌名周圍的設計及文字配置。

Logo必須是能表現文宣媒體特徵的象徵性設計。《心》就如同其名，是本給精神尚有餘裕、求知欲旺盛的大人看的雜誌，設計時也意識到了這點。

首先是字體，要問明體和黑體哪一種比較適合，結論還是黑體。要表現出豐富而柔軟的心，正正方方、稜角分明的黑體就不適合了。為了避免變成教科書般生硬的形象，選用了明體中較有特色、自然散發出玩心的字體。

另外，文字的編排方式也很重要。善用留白，將三個字排得較寬鬆，作成讓人感覺更充裕的設計。

上圖是第一期的Logo設計。
下圖是為了改版所設計的Logo
候選案。不改變Logo字體,
以三字的配置平衡為主軸,悄
悄增添一點新意。

平凡社創社100周年的《心》特別版。

第二期的改版設計候選案。

行長太長

中学で孔子や孟子のことは飽きるほど教わったが、老子のことはちっとも教わらなかった。ただ自分等より一年前のクラスで、K先生という、少し風変り、というよりも奇行を以て有名な漢学者に教わった友人達の受売り話によって、孔子の教えと老子との間に存する重大な相違について、K先生は教場の黒板へ粗末な富士山の絵を描いて、その麓に一匹の亀を這わせ、そうして富士の頂上の少し下の方に一羽の鶴をかきそえた。それから、富士の頂近く水平に一線を劃しておいて、さてこういう説明をしたそうである。「孔子の教えではここにこういう天井がある。それで麓の亀もちょちょ登っていて行けばいつかは鶴と同じ高さまで登れる。しかしこの天井を取払うと鶴はたちまち沖天に舞上がる。すると亀はもうとても追付くなどという望みはないとばかりやけくそになって、呑めや唄えで下界のどん底に止まる。その天井を取払ったのが老子の教えである」というのであった。何のことだかちっとも分からない。しかし、この分からない話を聞いたとき、何となく孔子の教えよりは老子の教えの方が段ちがいに上等で本当のものではないかという疑いを起したのは事実であった。富士山の上に天井があるのは嘘だろうと思ったのであった。

二十年の学校生活に暇乞をしてから以来、何かの機会に『老子』というものを、一遍は覗いてみたいと思い立ったことは何度もあった。その度ごとに本屋の書架から手頃らしいと思われる註釈本を物色しては買って来て読みかけるのであるが、第一本文が無闇に六かしい上にその註釈なるものが、どれも大抵は何となく黴臭い雰囲気の中を手摸りで連れて行かれるような感じのするものであった。それらの書物を通して見た老子は妙にじじむさいばかりか、何となく偽善者らしい勿体ぶった顔をしていて、どうも親しみを感ずる訳には行かないので、ついついおしまいまで通読する機会がなく、従って老子に関する概念さえなしにこの年月を過ごして来たのであった。

つい近頃本屋の棚で薄っぺらな「インゼル・ビュフェライ叢書」をひやかしていたら、アレクサンダー・ウラールという人の『老子』というのが出て来た。値段が安いのと表紙の色刷の模様が面白いのとで、何の気なしにそれを買って電車に乗った。たった七十一頁の小冊子である。そうしてところどころをあけて読んでみるとなかなか面白いことが書いてあって、それが実によくわかる。面白いから通読してみる気になって第一頁から順々に読んで行った。原著の方は知らないのであるから誤訳があろうがあるまいが、そんなことは構わな

こころ　2

留白少，滿是文字的雜誌版面會讓人不想閱讀。務必留意排版，千萬不要給讀者帶來負擔。

上圖的例子行長有53字。

如前頁所述，容易閱讀的行長是42至45字。行長如果太長，讀者的視線就必須上下大幅移動，容易降低閱讀欲望。文章量多時，不用勉強塞進一欄，分成兩欄看起來會更舒適。

行距與欄距也是左右易讀性的重要因素。即使行長適當，但行距或欄距太小，文章變得太擠也會難以閱讀。欄距如果太窄可以加入橫線讓版面比較好看，但線條太粗可能會影響到文章，這點要小心。

另外，訂口側的白邊過於狹窄的排版，不但不好讀，裝訂時文章還可能被吃入訂口，一定要注意。

中学で孔子や孟子のことは飽きるほど教わったが、老子のことはちっとも教わらなかった。ただ自分より一年前のクラスに、K先生という、少し風変りというよりも一風変った註釈を本屋の書架から手頃ごとに有名な漢学者に教わった友人達の受売りによって孔子が第一本文に無縁に存する重大な相違によって、そうして当時それを大変面白いと思ったことがあると先生の奇説かもしれないが、それらの書物を通して白いと思った。それで籠の亀という話のあるのを、籠の亀というのは騙されておいて、という黒板へ粗末な富士山の絵を描いて見て籠の黒板へ富士山の絵を描いて水平に一線を劃わせ、そうして粗末な富士山の絵を描いて水平に一線を劃わせ、という説明をしたのは嘘だろうと思ったの天井や富士山の絵も水平に一線を劃ならないかという疑いを起したのはそんよ、というこの話を聞いたとき、何となく孔子の教えではここつい近頃の亀はもうよち登って行けばいいという説明をして、そればかりしない。しかしこの天井を取付け付ける。そこでやっと付け望みはない。そればかりなく電車に乗って通読してみることが面白いことと読むの気なしにしれを買って電車に乗ってしかし、だからなかなか面白いこともあるから面白いと気がないのであるが、面白いと気がなくて原料のよくかかる、それから順々に通読してみたいくらいのものであったら、そんなことくらいは分かる天井に関したいこの数ヶ月を通じて来たのでって第一頁から順々に通読する機会がなく、読

二十年の学校生活に暇をしてから以来、何かの機会に

Point!

留心適當的行長及適當的留白。

《時間冒險 設計的想像力》
松田行正著（2012年／朝日新聞出版）

將書口往右傾斜，會出現美國隊
長；往左傾斜，則會出現蒙娜麗莎
的巧思設計。先以周圍的人實驗，
確認拿書時傾斜的幅度，取得平均
值後計算出圖片最終的大小，將圖
片分割成3公釐（含裁切線為6公
釐）置入每頁的排版中。因為要印
刷書口，最多只能將書口垂直印
刷，不能傾斜印刷。這個方法以前
曾經試驗過好幾遍，本書是至今最
精緻的。重點應該是摺紙數，不要
摺成圖案可能會錯開的16頁，而
是摺成8頁比較好。

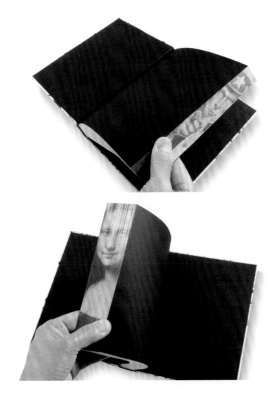

Chapter

雜誌設計〈中級篇〉

圖檔數多的雜誌設計，
只要模仿就能輕鬆上手的祕訣

首先，要先確認好素材的重要順序，並安排好素材的重要順序，並安排好字型。接著按照預想的方式置入照片，作出大概的樣子。確認後覺得沒問題了，再調整細節。

放入大量圖檔或照片的雜誌，會有文字用版心和圖像版心兩種。白邊部分，有文字的地方會用文字來計算，其他則用公釐來計算。圖像版心則是圖片或照片的白邊會超出文字用版心的白邊。由於圖片的位置是流動的，版式不必算得非常精確也沒關係。如果移動幅度太少的話會看起來很平淡，可將圖片超越文字版心5至7公釐左右會比較好看。

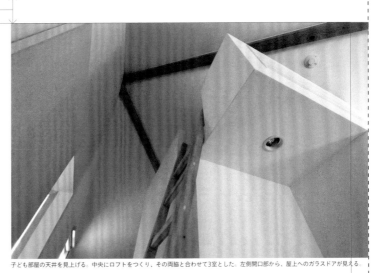

子ども部屋の天井を見上げる。中央にロフトをつくり、その両脇と合わせて3室とした。左側開口部から、屋上へのガラスドアが見える。

風景と光が壁となじんでいく
窓の高さ、かたち、枠の色

12mm＝4W

6mm＝2W

18mm＝6W

24mm＝8W

18mm＝6W

6mm＝2W

立方体をすこしだけ扁平にした、整った切妻屋根の白い住宅である。西側外壁には、背の高い木製ドアと物置の開口部のみ。窓はなく、ストイックな外観を印象づける。そのほかの外壁にも大きな窓は1カ所、横長の窓が控えめに秩序よく並んでいるだけである。窓の数から部屋数も少ないかと思うと、平面図を見て戸惑う。46平方メートルの建築面積でレベルが8つもある。この家は、外観からの想像を裏切る間取りをしているようだ。

建主のPさんは、夫人と、仲の良い子ども3人の5人家族。Pさんは、設計事務所を独立後間もない篠崎さんに、緑豊かな街の分譲地に建てる住宅のイメージを伝えた。

「子どもがそれぞれの部屋に閉じこもるのではなく、どこかからいつも誰かの声が聞こえるし、気配が感じられるようなオープンな空間にしてほしい」。その要望に、篠崎さんはスキップフロアを提案した。

篠崎さんにとってhouse eAは、初の住宅作品。デザインを意識しつつ、一家の気持ちよさを優先し、素直に設計したという。

まず敷地の境界線のどれかに建物を寄せることなく、敷地の中心に置いた。隣家との間に空間をとったことで、常に空気が流れているような心地よさを感じると同時に、5人家族の生活の輪郭がはっきり浮かび上がったようだ。

8のレベルの下のレベルから、リビングとバスルームなどの水回りスペース、一段上がってダイニングへと続く。庭のデッキと大きな開口部を通じて一体になる2つのレベルは、天井高がそれぞれ3メートル前後あり、実際の面積よりも広々と感じる。

ここから上は主寝室と子ども部屋、そして屋上の5つのレベルにつながるスペース。ダイニングを見下ろせる書斎はPさんの特等席である。床に座ってラップトップパソコンを、文字通り膝の上に置いて仕事をすることも多いそうだ。

「ダイニングの様子も見えるし、階上の子どもたちの様子も気づける」と異なるレベルにいても、家中でコミュニケーションできることに満足している様子だ。

設計時には、周囲の建物はすでに竣工していたので、隣家と窓の位置をずらすことは可能だった。

一方風景に関しては、切り取って必ずしも美しいものでないことも予想できた。そこで篠崎さんは、外に見える屋根や外壁、駐車場を思い切って抽象的に切り取るように設計した。室内は窓の外はアルミで、室内がスプルースのハイブリッドタイプの木製サッシュで、窓枠は室内側のサッシュと同材で56ミリ幅。この木の部分の塗装をすべて家族のコミュニケーションもなおらかになる。

白い拭き取り仕上げにするようメーカーに依頼。四方枠の存在を主張させず、白い壁に窓が展するような印象にすることを意図した。床のレベルを変えつつ、窓の位置は、主寝室では天井に近く、子ども室では目線の高さに合わせ低めにしている。部屋の性格により窓の位置を考慮しつつ、外観の見えがかりはきちんと揃うよう配慮している。

「住宅設計をしていると、微細な要素を配置しながらも、突き放さなければならないことが出てきます。でも今回、どれだけ具体的なリアリティを持って環境に取り組んで、心地よさに結びつけていくか、ということを意識しました。開口部や窓もそのひとつです」。

日差しが燦々と入り込むのはリビングの開口部1カ所。ほかの窓は小さくても、東側では朝日をキッチンに届け、北側では穏やかな光を化粧室の中に反射させ、南側は浴室の大きな開口部をつくれば、開放的な空間が生まれるわけではない。内と外、空間どおしをバランスよく隔てつつ、つなぐことによって、物置に向かって開いているので、プライバシーは守られる。ハイサイドの開口部1カ所だが、では寝室を暖める。

044

季刊 インテリア・コーディネート・マガジン［コンフォルト］

CONFORT

1990 *summer* No.1
創刊号

創刊號

特集 くらいあかり 照明コーディネートの／TRON電腦住宅の照明計画／講座・住宅照明のコーディネート術
ハイテクニック
卷末付録 永久保存版・光源カタログ 白熱電球・蛍光ランプからHIDランプまで／内田繁ロング・インタビュー● HOTEL IL PALLAZZOの空間設計／廣修二
6大ランプメーカーの詳細カタログ ／光が交錯する石造りの茶室 游嘉庵●原広司／アドバイザー 渡辺儀



室內設計雜誌《CONFORT》
範例學習

置入元素較多的雜誌，貫穿全書的走向和張力顯得非常重要。
本章以《CONFORT》為範例，按順序一一說明。



《CONFORT》是什麼樣的雜誌？

《CONFORT》於1990年創刊，是一本從藝術指導到DTP均由
松田工作室一手包辦的室內設計雜誌。水平縮放的照相排版歐文
Logo，以及相當緊縮的文字間距等，都反映出時代的潮流。

インテリアの心地よさをつくる 　[隔月刊] CONFORT

目前出刊

コンフォルト

2

2011年2月1日発行
(偶数月1日発行)
2011 February No.118

創刊20周年
リニューアル3号

左官の壁はもともと, 日本でもっとも一般的だった。
だから, その門は広くてオープン。さあ, 左官の世界へようこそ。

特集
はじめての左官
Earth Plastering Can Be Used In Your House!

大地の波, 泥の炎 マリのモスク　日暮雄一
ニュートラルな左官 住宅2軒　松野勉＋相澤久美 井上洋介
繰り返し行きたくなる, 土壁の店　広谷純弘 北村茂章 横山晴美
マンションを土壁でリフォームする　柳沢究 為田悟
塗り壁仕上げ試作帖 菊地宏×原田左官工業所　大川三枝子×左官9組
土壁の魅力って何だろう?　藤森照信×久住有生
左官の下地とお金の話　阿嶋一浩×木村一幸×吉村誠
設計者やデザイナーも歓迎の「左官の会」案内
益子・土祭 ひじさい

保存版 久住章の左官講座 漆喰・石灰編

A4變形

雜誌不只有正文，還會放入照片、插圖、圖表或圖示等各種內容，所以必須先訂好核心部分的編制，再依據編制編輯，或是一邊進行一邊設計。這裡以《CONFORT》為例，從封面開始說明。

考量到雜誌以放在書架上販售為前提，Logo標題必須放在顯眼的上方部分。刊號放在上方以外的地方也沒問題。2011年的改版，將以往的VOGUE版改為A4變形版，第一次採用了片假名的Logo。

由於是大幅轉變以往風格的實驗性嘗試，因此在Logo旁加上歐文「CONFORT」，讓人能一眼分辨出是同一本雜誌。

雜誌的基本版式

五欄式的版式，如果在文章上方空一欄留白，會比較沒有壓迫感，容易閱讀。照片放入整欄，表現魄力。

四欄靠下對齊

上面兩欄放照片，下面兩欄放文章的編排，使版面看起來很平衡，是雜誌使用率較高的版式。

四欄靠上對齊

四欄靠上對齊的版式，文章容易看起來死板，雜誌比較少用。範例是直書編排加上標語，空出留白。

雜誌依文章的份量或內容、照片編排方式，分為三欄式、四欄式、五欄式幾種版式。











資訊頁

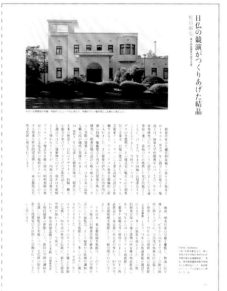

三欄式

想要表現出資訊頁的活潑感，重點在於須適度地作一些不規則的變化，不能過於拘泥。

兩欄式無法容納文章量時的備用版式。靠上對齊和靠下對齊都是雜誌較少使用的版式。

邊欄

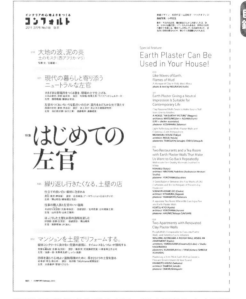

目錄

巧妙地活用留白，讓版面有韻律感，不會眼花撩亂。版心和其他頁面一樣。

目錄以容易檢索為優先考量。將文章放入文字區塊中，讓頁碼和標題更顯眼。

Point!

以使用頻率高的四欄靠下對齊和五欄式版式，
預先作好備用版式，更方便應對編輯。

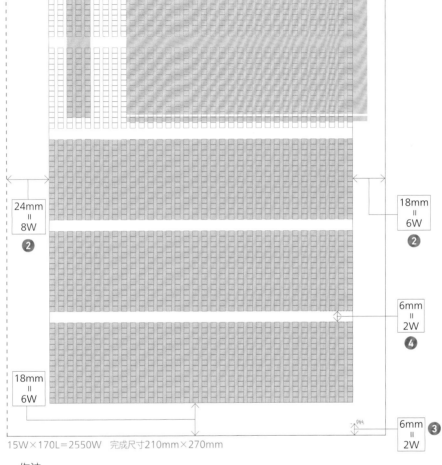

12mm
＝
4W

24mm
＝
8W

18mm
＝
6W

18mm
＝
6W

6mm
＝
2W

6mm
＝
2W

064

15W×170L＝2550W　完成尺寸210mm×270mm

● 作法
❶ 設定正文字級為12Q。
❷ 天空4字寬，書口空6字寬，訂口空8字寬，設定好版心範圍。
❸ 決定頁碼的位置。
❹ 將版心的網格分成五等分，欄距空2字寬。

五欄式是雜誌編輯的基本版式。一開始須先仔細設定好網格。

雜誌的欄數大部分為五欄或四欄。分成五欄時，如果所有欄位都置入文章，會看起來滿是文字，所以通常會將最上方的欄位空白。天設定空4字寬，欄距則是2字寬。書口和天不同，空6字寬是為了要使網格標示粉紅色區塊的圖像版心，能夠對齊書口的留白。

圖像版心是指設定照片、圖片、說明文等正文以外的素材的版面。照片像上圖範例一樣是橫式時，可以將照片突出到頁碼的位置，讓排版有高低起伏，版面便會有韻律感。把這點當作雜誌編排的獨特技巧記起來吧！

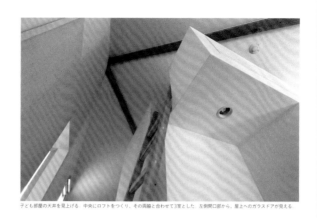

子ども部屋の天井を見上げる 中央にロフトをつくり、その両脇と合わせて3室とした 左側開口部から、屋上へのガラスドアが見える

風景と光が壁となじんでいく
窓の高さ、かたち、枠の色

立方体をすこしだけ扁平にした。整った切妻屋根の白い住宅である。西側の外壁には、背の高い木製ドアと物置の水回りスペース、一ムなどの水回りスペース、リビングとバスルのみ。窓はなく、ストイックな外観を印象づけるそのほかの外壁にも大きな窓はなく、横長の窓が控えめに秩序よく並んでいるだけである窓の数から部屋数も少なくないかと思うと、平面図を見て戸惑う46平方メートルの建築面積でレベルが8つもある。この家は、外観からの想像を裏切る間取りをしているようだ

篠崎さんに、設計事務所を独立後間もない子どもと3人入の5人家族、Pさん建主のPさんに、一夫人と、仲の良い子どもと3人入の5人家族、Pさんは、設計事務所を独立後間もないこもるのではなく、どこかしらいつも誰かの声が聞こえるし、気配が感じられるようなオープンな空間にしてほしい」その要望を、篠崎さんはスキップフロアを提案した。篠崎さんにとってthous eAは、初の住宅作品。デザインを優先し、家の気持ちよさを優先しつつ、一家の気持ちよさを最先しつつ、一家の気持ちよさをまず敷地の境界線のどれかに建物を寄せることなく、敷地の中心に置いた。隣家との間に空間をつったことで、常に空気が流れているような心地よさを感じると同時に、5人家族の生活の輪郭がはっ

「子どもそれぞれの部屋に閉じこもるのではなく、どこかしらいつも誰かの声が聞こえるし、気配が感じられるようなオープンな空間にしてほしい」その要望を、設計時には、周囲の建物はすでに竣工していたので、隣家と窓の位置をずらすことは可能だった一方風景に関しては、切り取って必ずしも美しいものでないことも予想できた。そこで篠崎さんは、外に見える屋根や外壁、駐車場を思い切って抽象的に切り取るような空間が生まれるわけではない、開放的な空間をつくれば、開放大きな開口部をつくれば、開放的な空間が生まれるわけではない。内と外、空間どおしをバランスよく隔てつつ、つなぐことによって、家族のコミュニケーションもおお

ここからは主寝室と子ども部屋、そして屋上の5つのレベルにつながるスペース。ダイニングを見下ろせる書斎はPさんの特等席。床に座ってラップトップパソコンや、文字通り膝の上に置いて仕事をすることも多いそうだ「ダイニングの様子も見えるし、階上の子どもたちの様子も気づかえる」と異なるレベルにいても、家中でコミュニケーションできることに満足している様子だ。

「住宅設計をしていると、微細な要素を配慮しながらも、突き放さなければならないことが出てきますでも今回、どれだけ具体的なリアリティを持って環境に取り組んで、心地よさに結びつけていくか、ということを意識しました。日差しが燦々と入り込むのはリビングの開口部1カ所、ほかの窓は小さくても、東側では朝日をキッチンに届け、北側では穏やかな光を化粧室の中に反射させ、南側では寝室を暖める。西側は浴室のハイサイドの開口部1カ所だが、物置に向かって開いているので、プライバシーは守られる

白い拭き取り仕上げにするようメーカーに依頼、四方枠の存在を主張せず、白い壁に窓が属するよう、白い壁に窓が属するよう意図することを意図した床の位置はダイニングへと続く、庭上がってダイニングへと続く、一段置きまで。主寝室では天井に近く、子ども室では目線の高さに近く、低めにしている部屋の性格と窓の位置を考慮しつつ、外観の見えがかりはきちんと揃うよう配慮している

きり浮かび上がった扁平にしたようだ。8のレベルに分かれたフロアは、ドームなどの水回りが属するようが8つもあるこの家は、外観からの想像を裏切る間取りをしているようだ。実際の面積よりも広々と感じる高さがそれぞれ3メートル前後あり一体になる2つのレベルは、天井がそれぞれ3メートル前後あり高がそれぞれ3メートル前後あり実際の面積よりも広々と感じる

この家は、建築面積でレベルが8つもある。46平方メートルの建築面積でレベルが8つもある。に建てる住宅のイメージを伝えた「子どもと3人入の5人家族」緑豊かな街の分譲地に建てる住宅のイメージを伝えた建主のPさんは、一夫人と、仲の良い子どもと3人入の5人家族、Pさん

に、5人家族の生活の輪郭がはっ幅この木の部分の塗装をすべてらかになる。室内側のサッシュと同材で56ミリタイプの木製サッシュと同材で56ミリ窓外はアルミで室内がスプルースのハイブリッド窓を横長にした。室内外はアルミで

將照片或說明文橫向外移到頁碼的位置，讓版面看起來有律動感。

Point！

雜誌設計應先確實作好基本網格。

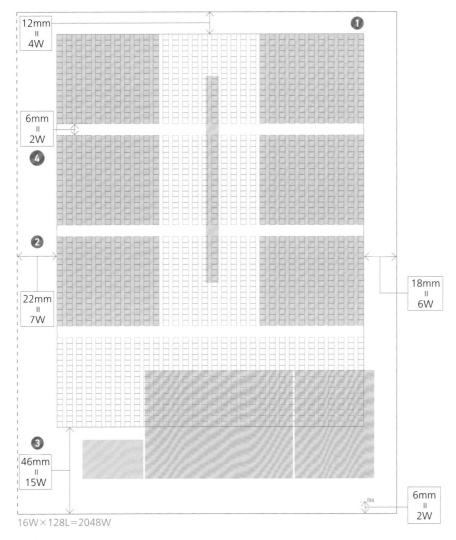

12mm
=
4W

6mm
=
2W

❹

❷

22mm
=
7W

❸

46mm
=
15W

❶

18mm
=
6W

6mm
=
2W

16W×128L＝2048W

● 作法
❶ 套用五欄式版式。
❷ 以天為基準，設定每欄16字的欄位四欄，訂口的留白為7字寬。
❸ 作出地的留白。
❹ 欄距設2字寬。

靠上對齊是雜誌較少使用的版式，事先設計好上方空一欄留白的欄位組合較好。

四欄靠上對齊的排版，雜誌較不常用。原因是如果版面上方放文章，會讓人有格式化的感覺，雜誌自由縮放的風格就受到侷限了。

不過，也有故意反向操作的例子。2009年休刊的《Esquire》日本版就是個很好的例子，它是本常用靠上對齊的三欄式或四欄式版式的雜誌。《Esquire》的特徵在於翻譯原稿量多，像寫真雜誌般的滿版照片和插圖的數量也多。

這種將文章靠上對齊，特意強調固定格式的排版，反而營造出介於文藝誌和視覺性雜誌中間的形象，能夠有效地吸引人翻閱。

114

（大きな屋根の下と隅っこのしあわせ。）

洋菓子店「メゾン・ド・ガトー」があるのは、周囲を山並みに囲まれた緑豊かな住宅地だ。地域の人が集まる郵便局の隣、おとぎ話のような不思議な建物が立っている。塔を思わせる建物は外壁を紅色とグレイッシュピンク、小豆に似た紫に塗り分け、2階の入り口に向かうスロープは、コンクリートの壁に、どうやらムシロを押し当てたらしきテクスチャーが施されている。ただ

らにうねる手すり部分はガウディのごとくに陶器片が埋め込まれ、土を乗せた小屋根にはセダムが繁る。入り口の木の取っ手は、なにとも形容しがたいユニークなかたち。鳥にも似ている。ほかもすべて店のスタッフたちで贈ったものだそうだ。中に入ってみよう。ショーケースを中央に据えた店内は、大きなドーム天井のある明るい空間だ。菓子を焼く甘い匂い、見渡すかぎり木に覆われているのに、意外なほど圧迫感

「ここ、トトロのおうち…？」道を行く子が、うれしそうに声を上げる。でもなぜだろうか、こんなにも楽しげなのに、決して「子どもじみて」はいない。それは村山さんの建築のどれもに感じる思いだ。大人をもわりと微笑ませ、内へと誘う。そし

て入ると同時に、なにかを問われている気がする。

店の奥にカフェをつくったのも村山さんの案。遠方から訪ねるお客に、くつろいでもらうためだ。ここで、広々とした空間に呼応する狭い階段がリズムをつくる。小さな踊り場、小さなテーブル、出口に降りる階段。建物の一部は、ベンチになっている。建物には金物は一切使っていない。カフェコーナーで間近に目にするクギや金具や包装を待っているとき、腰を下ろせるベンチ

取っ手だけではない、壁を塗り、陶器片を割り、土を上げ……。村山さんには多くのことを教わりました。今後は私たちがこの建物を育てていかなければ」と平井さん。機能を考えるなら不便でもある。問われているのは「常識」の解釈の違いだろう。でも、本当に大切なことはそこではない。「メゾン・ド・ガトー」の屋根の下には、訪れる人のしあわせな笑顔があるのだから。

もなく、軽やかだ。おいしい香りとともに、引力までもドームの上へと向かっているような。店主の平井さんは、もともとモダンな建築が好みだったという。「でも、この土地の環境を見たとき、地面からにょっきり突き出るような建物がいいな、と」。その雰囲気をつくってくれるのは、やはり村山さんだ。「緑の多い土地だと最初に電話で話したところから、イメージを積み上げてもらえました」。

施工にはスタッフ皆も参加した。

左ページ 金物を使わずに組んだ天井は、大きな傘のように人を包み込む／左 屋根の真下が販売コーナー。ショーケース下には石を貼り、空間になじませた。石 順番や包装を待っているとき、腰を下ろせるベンチ窓と共にゆるやかなカーブを描く。

092

排版訣竅！

因為照片不在文字版心內，可以看出這個版面有圖像版心。如果只是稍微移動一點，無法傳達出編排的意涵，所以最少也要移動5公釐以上。這樣可以讓版面比較生動，產生延續到下一頁的律動感。

Point!

活用圖像版心，為版面增添律動感。

四欄靠下對齊版式是雜誌使用頻率很高的版式。

四色印刷的視覺性頁面也經常使用。

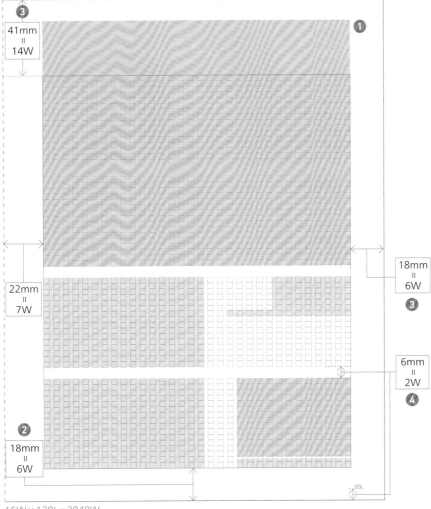

③
41mm
=
14W

①

18mm
=
6W

③

22mm
=
7W

6mm
=
2W

④

②

18mm
=
6W

16W×128L=2048W

・作法
① 套用五欄式版式。
② 以地為基準，設定每欄16字的欄位四欄，訂口的留白為7字寬。
③ 作出天的留白。
④ 欄距設2字寬。

靠下對齊的排版，要先決

定地的留白。像上圖範例般設

定圖像版心，上面兩欄置入照

片，不但照片可以放很大，下

面兩欄的文章也顯得很平衡，

是非常好用的版式。就結果來

說，上面兩欄即使不放文章，

只要事先作好四欄式的版式，

它也能當作讓文章和照片可以

配置得美觀漂亮的參考線。

若上面兩欄置入照片，第

二欄和第三欄的欄距就要「加

寬」，這段留白有緩衝的效

果，很重要。因為會影響到易

讀性，無論使用哪種版式排

版，都必須隨時注意到加寬要

如何處理的問題。

デザイン 制作 アンティーク リメイク

用から生まれた
アノニマスの美しさ
HOUSE OF FER TRAVAIL [東京都世田谷区]

「このサイトは、鉄を多く含んでおります。濡れた手でのクリックは、サビの原因となる可能性がございますのでご注意下さい」

「HOUSE OF FER TRAVAIL（ハウス オブ フェール トラヴァイユ）」のwebサイトにアクセスすると、ホームに「ATTENTION」として、この一文が添えられており、思わず破顔してしまった。

実店舗は、東京・世田谷の住宅街の一角にある。もとは彫刻家のアトリエだったという2層吹抜けの大空間に、黒く鈍く光る家具が並ぶ。ほとんどがヨーロッパの工場や病院、学校などで使用されていた業務用で、1950～60年代のアンティークだ。

「必要に迫られてつくられた、デザイナー不在のアノニマスなものに引かれます」と店長の永井一樹さん。

「いま見ても凝ってたつくり。たとえ同じ素材であっても、新しくつくると、どこか違ってくるんですよ」

ただし、半世紀以上を経たものだけに、いまの空間で使うには差し障りもある。だからショップに出す前にはメンテナンスが不可欠。表面をきれいにするだけでなく、いったん分解してクリーニングし、ちょっとした修理をしてから組み直す。その繰り返しで技術を蓄積してきた。

「なかには壊れていたり、修理に時間がかかりすぎるものもあります。加

ショップには工房が併設されている　木工は協力者に依頼することもあるが、溶接やリベットの潰しなど鉄の加工はほとんどがここで

054

編排從版心向天突出的照片。上面兩欄置入了照片，所以加寬了第二欄與第三欄間的欄距。

4

2　1

1

對照上半部的比重，注意下半部的比重不要失去平衡。

Point!

好好熟練一下雜誌中使用頻率很高的四欄靠下對齊版式吧！

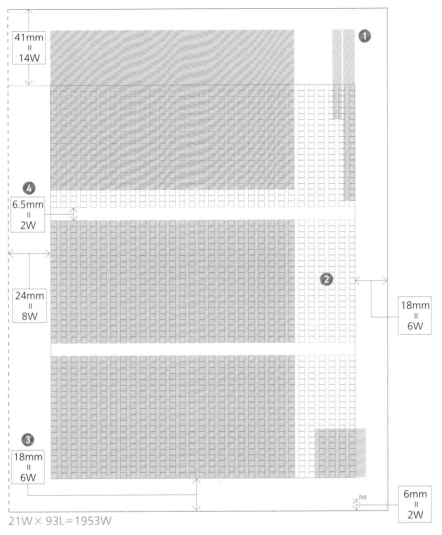

41mm
=
14W

6.5mm
=
2W

24mm
=
8W

18mm
=
6W

❶

❷

❸

❹

18mm
=
6W

6mm
=
2W

21W× 93L＝1953W

• 作法
❶ 套用五欄式版式。
❷ 字級設定13Q，一欄字數設定21字。
❸ 以地為基準分成三欄，天留白。
❹ 欄距設定2字寬。

製作三欄式版式

三欄式是兩欄式不夠用時，備用的版式。
而留白的寬度，靠上對齊從天來計算；靠下對齊則從地來計算。

三欄式的版式，可以想成和前頁介紹的四欄靠下對齊版式一樣，是雜誌很少使用的備用型版式。

上圖範例的特色在於上欄設定的照片版心。雖然欄距只有7公釐寬，但因為圖像版心又往上移動了2字寬，使照片說明文到第二欄間有7公釐以上的留白，讓人感覺比較通風。標題也和圖像版心齊高，編排得整齊乾淨。

欄距不以字級，而是以公釐計算。12Q2字寬的留白大約是6公釐，欄距便設定成相近的7公釐。雖然很多人會用點數計算，但因為印刷工廠是採用公制，配合印刷工廠作業比較方便。

日仏の競演がつくりあげた結晶

板谷敏弘　東京都庭園美術館学芸員

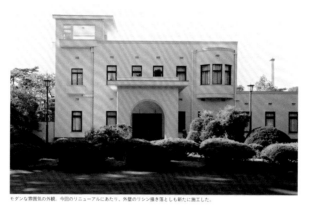

モダンな雰囲気の外観。今回のリニューアルにあたり、外壁のリシン掻き落としとも新たに施工した。

朝香宮家は久邇宮朝彦親王の第8王子鳩彦王が1906「明治39」年に創立した宮家です。鳩彦王は、陸軍大学校勤務中の22「大正11」年から軍事研究のためフランスに留学しましたが交通事故に遭い、看病のため渡欧した允子内親王とともに、25「大正14」年まで同地に長期滞在することとなりました。当時フランスは、アール・デコの全盛期で、その様式美に魅せられた朝香宮ご夫妻は、自邸の建設にあたり、フランス人芸術家アンリ・ラパンに主要な部屋の設計を依頼するなど、アール・デコの精華を積極的に取り入れました。また建築を担当した宮内省内匠寮の技師、権藤要吉も西洋の近代建築を熱心に研究し、朝香宮邸の設計にあたっては、日本古来の高度な職人技が随所に発揮されました。こうして、33「昭和8」年に完成した朝香宮邸は、朝香宮ご夫妻の熱意と、日仏のデザイナー・技師・職人が総力を挙げてつくり上げた芸術作品と言っても過言ではないのです。現在は美術館として使われていますが、内部の改造は僅少でアール・デコ様式を正確に留め、昭和初期の東京における文化受容の様相をうかがうことができる貴重な歴史的建造物として、東京都指定有形文化財に指定されています。

戦後、朝香宮家は皇籍を離脱し、熱海に居を移しました。47年から54年までは、この館は政府に借り上げられ、吉田茂の外務大臣公邸として使用しました。55年からは国賓・公賓の迎賓館「白金迎賓館」となり、74年に赤坂迎賓館が開設されるまで、多くの賓客を迎えました。この間、旧朝香宮邸の土地と建物の所有権は西武鉄道にあり、74年からは「白金プリンス迎賓館」として催事や結婚式等に使用されました。81年10月、西武鉄道から東京都に所有者が変わり、東京都庭園美術館として一般公開されるに至りました。

それ以来、東京都庭園美術館は、このアール・デコ様式の旧朝香宮邸を継承し、その空間を活かした展覧会、そして緑豊かな庭園を多くの方々に親しまれてきました。そして2014「平成26」年にはホワイトキューブのギャラリーを備えた新館が完成し、80年余の歴史と伝統に、新たな創造空間が加わました。今後は、ジャンルにとらわれず、歴史的建造物である本館「旧朝香宮邸」と現代建築の新館という、新旧の空間の調和を意識した展覧会を実施しつつ、文化財の保存と新たな情報発信を目指した活動を行っていきたいと思います。

ITAYA, Toshihiro
1961年東京都生まれ。青山学院大学大学院文学研究科史学専攻修士前期課程修了。現在、東京都庭園美術館学芸員。主に広報担当として、美術館のリニューアル広報などに携わっている。

024

第一欄的照片因為置入照片版心中，讓第一欄與第二欄間的欄距較寬鬆。加上文章的寬度對齊照片版心，右側便產生留白，可以配合頁碼的位置，漂亮地置入簡介。

排版訣竅!

留白

留白是雜誌排版的生命。簡介上方的留白彷彿穿過照片下方的留白，連貫到左頁。

Point!

維持文字和留白的平衡，讓版面清爽流暢。

綜合雜誌如果太拘泥於版式，反而會欠缺趣味性。
悉心設計照片和資訊框的置入方式，讓版面看起來更有節奏感。

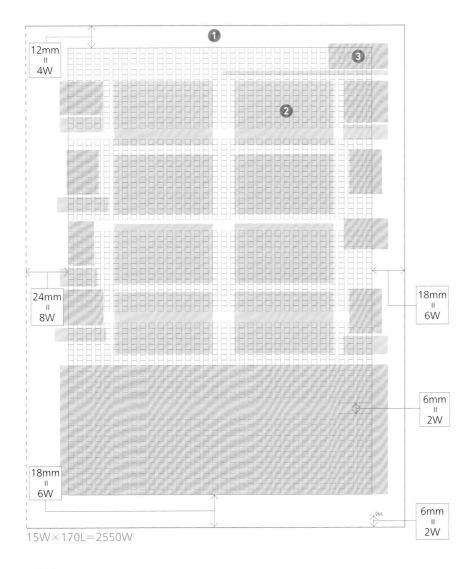

❶

❸

12mm
＝
4W

❷

24mm
＝
8W

18mm
＝
6W

6mm
＝
2W

18mm
＝
6W

6mm
＝
2W

044

15W×170L＝2550W

● 作法
❶ 決定套用的版式。範例使用五欄式版式。
❷ 考量閱讀的視線，決定照片的位置和要改變的地方。
❸ 決定小標的置入方式和加上裝飾。

基本上照片和圖片等素材，只要對齊欄位，看起來就會很美觀。不過資訊頁在外觀上需要多一點趣味性，所以要在哪裡「破壞」一點版式，就很重要了。

比方說上圖的範例，是將圖像版心往欄位兩邊外移，讓垂直線條看起來有起伏。而下方的框格則是從第四欄的一半空出一段欄天，作成和第一欄、第二欄高度不同的不規則欄位。像這樣些微不同的變化，就能讓版面更加生動，是雜誌排版一定要熟練的技巧之一。

資訊頁的素材份量往往不少。不要忘了排版時，要一邊表現出活潑的氛圍，一邊維持文字的易讀性。

Catch up CONFORT
CALENDAR
● イベント　● セミナー

マークがあるものは、鑑賞券をプレゼントいたします　詳細はp.148をご覧ください

カメラを手に塀工当時の香川県庁舎と対峙する丹下
1958年頃撮影 撮影者不明

TANGE BY TANGE 1949-1959
丹下健三が見た丹下健三
会期 2015年1月23日（金）-3月28日（土）日・月・祝
日・3月22日は開館　休 日・月・祝
日 11:00-17:00　無料
TOTOギャラリー・間　東京都港区南青山1-24-3
TOTO乃木坂ビル3F　03-3402-1010
処女作「広島平和会館原爆記念陳列館」（1953年）の
始動から「香川県庁舎」58年　完成までの10年間・49-
59年に焦点をあて、丹下自身が撮影した35mmフィ
ルムのコンタクトシートを通して初期像を紹介する

「Self-image」2013 ©mika
ninagawa. Courtesy of Tomio
Koyama Gallery

蜷川実花 Self-image
会期 2015年1月24日（土）-5月10日（日）休 5月4
日休開催、5月7日 11:00-17:00 水曜は-20:00
一般¥1,100ほか　原美術館　東京都品川区北品川
4-7-25　03-3445-0651
写真家・蜷川実花が「生身に近い、何も武装していない」
と語る写真群＝Self-imageの個展　新境地を開いた
シリーズ「noir」（2010年-）などのほか、初期から撮
影してきたセルフポートレイトを中心に展観する

菊池寬実賞受賞作品
栗城玲子
小倉縞木綿「月の舟」
2006年　染織　木綿

菊池寬実賞　工芸の現在
会期 2015年1月24日（土）-3月22日（日）休 月
11:00-18:00　一般¥1,000ほか　菊池寬実記
念智美術館　東京都港区虎ノ門4-1-35　西久保ビル
03-5733-5131
現代陶芸作品の美術館として知られる同館が、2014年
度から新しく立ち上げた工芸の展覧会　陶磁、金工、漆
工、木工、竹工、染織など工芸の諸分野で優秀
な作家を外部審査委員が選出し、その作品を紹介する

鈴木理策写真展　意識の流れ
会期 2015年2月1日（日）-5月31日（日）休 会期中無休
10:00-18:00　一般¥950ほか　丸亀市猪熊弦
一郎現代美術館　香川県丸亀市浜町80-1
0877-24-7755
2007年の東京都写真美術館以来、7年半ぶりの美術館で
の大規模個展　新作および未発表の写真作品80点と
映像作品3点を展示する　その場所で得られた「感覚」
を写し撮った作品群から、鈴木の見た時間を追体験する

プラティスラヴァ世界絵本原画展
―絵本をめぐる世界の旅―
会期 2015年1月4日（日）-3月1日（日）休 1月5日（月）、
2月2日（月）休開催（金・土曜は-20:00
一般¥800ほか　千葉市美術館　千葉市中央区中央
3-10-8　043-221-2311
世界最大規模の絵本原画展「ブラティスラヴァ世界絵本
原画展」の第24回展から、受賞作品より「絵本をめぐる
小さな世界旅行」をテーマにした15カ国の絵本原画な
どを紹介　絵本は手にとって見ることができる

はいしまのぶひこ「きこえる」より 2011年　©は
いしまのぶひこ

2015年ことはじめ 小松誠展
会期 2015年1月9日（金）-1月22日（木）休 月
11:00-19:00（最終日は16:00）　無料
ギャラリール・ベイン／ギャラリーMITATE　東京都港
区西麻布3-16-28　03-3479-3842
ニューヨークのMoMAをはじめ各国の美術館にその作
品が収蔵されているプロダクトデザイナー・小松誠。代
表作「クリンクル」全シリーズやロングライフ製品など
約150点を展示する　新作シリーズの発表販売も。

ライティングジャパン2015
会期 2015年1月14日（水）-16日（金）10:00-18:00
（最終日は-17:00）　東京ビックサイト
03-3349-8502／ライティングジャパン事務局
詳細は：http://www.lightingjapan.jp/参照のこと
「次世代照明技術展」「LED／有機EL照明展」「東京デ
ザイン照明展」の3展で構成される国際商談会　照明の
開発技術から完成品までのその全てを網羅し、過去最多の
380社が出展予定　併催セミナーも充実している

バスキン展
―生誕130年 エコール・ド・パリの貴公子―
会期 2015年1月17日（土）-3月29日（日）休 水／2月11
日開館 10:00-18:00　一般¥1,000ほか
パナソニック 汐留ミュージアム　東京都港区東新橋
1-5-1　03-5777-8600／ハローダイヤル
エコール・ド・パリを代表するジュール・バスキンの生
誕130年記念巡回展　全盛期である1920年代の真珠母
色の作品とともに、素描や初期の油彩、アメリカ時代
の考作、版画やパステルなど多彩な作品がそろう

「少女・幼い踊り子」1924年
パリ市立近代美術館蔵
©Eric Emo/Musee d'Art
Moderne/ Roger Viollet

PICK UP

高松次郎ミステリーズ

こんがらがったヒモ、光と影のたわむれ、おか
しな遠近法の椅子やテーブル、たわんだ布、写真
を撮った写真、そして単純と複雑をきわめるつ
つ絵画……。

1960年代から90年代まで、現代美術界を駆け
抜けた高松次郎（1936-98）の作品群は、時期
によって見かけも素材もバラバラで、とらえどこ
ろがないように見える。しかし、それらを丁寧に
ひもといていくと、繰り返し現われるいくつかの
形や考え方が浮かび上がり、潜んでいた一貫する
つながりが見えてくる。

近年、世界的評価がさらに高まっている高松の
この回顧展は、約50点のオブジェや彫刻、絵画、
約150点のドローイングを通し、高松自身の文章

を駆使して、謎めいたその作品をわかりやすく読
み解いていく。

会場構成はトラフ建築設計事務所が担当。高松
の代表作〈影〉シリーズのしくみ体験できる
「影ラボ」や彼の脳内世界を一望する「ステージ」
など、わくわくする仕掛けも用意されている。

会期 2014年12月2日（火）-2015年3月1日（日）
休 月（祝日開館、翌日休） 10:00-17:00（最
終日は-20:00） 一般¥900ほか
東京国立近代美術館　東京都千代田区北の丸
公園3-1　03-5777 8600（ハローダイヤル）

上右／〈No.273 〔影〕〉
1969年　東京国立近代
美術館蔵
上左／〈銀〉を制作中の
高松次郎　1963年頃
下／〔帯 No.1202〕19
87年　国立国際美術館蔵
©The Estate of Jiro Ta
kamatsu, Courtesy of
Yumiko Chiba Associ
ates

146

照片位置比欄位寬。
下方的資訊框天地比較窄，
讓上方空出留白，空間看起來較舒暢。

精選資訊等希望受到
矚目的區塊，可以加
上底色來增添變化。

精選資訊

Point!

資訊頁的頁面必須有趣味性。在小地方來點「破壞」吧！

排版的要素

完成

頁面是由照片、說明文、正文所組成的。將照片之間、照片與說明文間的留白全部統一，表現出一致感。

上圖的範例中，如果書是往右翻，視線便是由右往左移動，因此想強調的內容就要放在右頁。右頁的排版是將圖片和說明文整合成看起來像是一個區塊。而左頁的排版，則是將照片橫向超出欄寬，說明文的下方也留一段空白，讓版面更加生動。照片排列的先後順序基本上是由編輯部指定，如果可以由我方提案，則會作原創和按指示兩種選案，以利比較。

左邊範例的排版改變了照片的先後順序，並將最引人注目的右上橫幅照片放大。和右頁的範例比起來，雖然使用的素材相同，但卻能夠看出設計者的意圖差異，也就是最想傳達的內容有何不同。

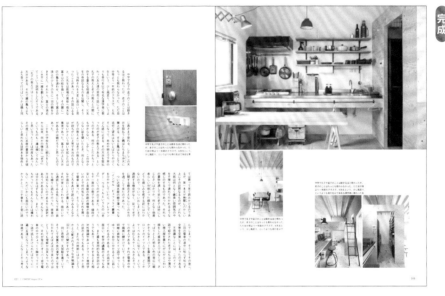

Point!

排版的訣竅在於配合素材的先後順序，來決定視線的動向。

設置留白

設置留白時，不是毫無目的地留一片空白就好，留下有意義的空白才是重點。因此該如何規劃空間就很重要了。

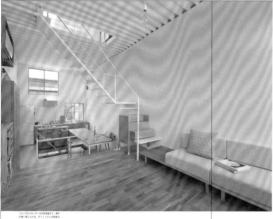

完成

リビングからキッチンを見通してつくリカの内を含む。奥まった小窓窓には展開を利用し、キャンプなどからの光をらす。その変化によって開場のなまり、建物の奥行きある一層に明らかる。

広がりと奥行き、明るさと暗さ。いろんな向きの階段を上がるたび、目の前の景色が変化する。

在源源不絕的資訊情報中，插入一頁有大量空白的頁面，能夠讓一本書在翻閱時有個喘息的空間。如果空白太過寬敞空曠，可以和編輯討論是否加上一些短句。這樣也能讓版面有些緊密感，凝聚整體氛圍。

上圖和左圖的範例，都是以兩張照片構成的頁面。將橫放的照片作滿版處理，上圖更是延伸至訂口的位置。不過這種排版，如果沒有加上短句，看起來會怎麼樣呢？即使照片很顯眼，多餘的留白依然很醒目，給人一種出格的感覺。所以在設置留白時，審慎思考版面是否因此有展現出特色，是相當重要的。

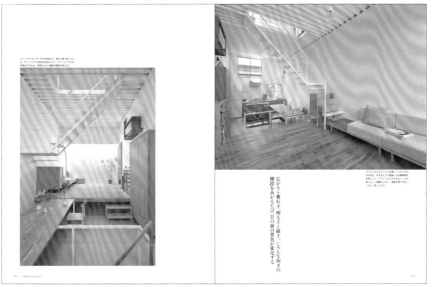

完成

照片1.2：留白1

照片5：留白3

排版
訣竅！

留白和照片的比例

Point!

活用留白來編排版面，為雜誌整體增添緩急張力。

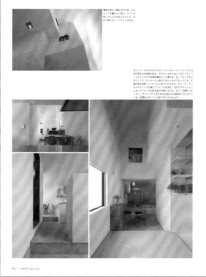

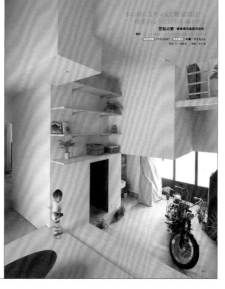

完成

以照片構成版面

用來提升視覺效果的趣味照片，不一定要選用最想強調內容的照片。

應先編排哪些照片，就和編輯仔細地討論吧！

要放哪張照片、放在哪個位置，是依據想先傳達什麼內容給讀者來決定的。不過端看照片的內容，有些已經自然決定好大概的位置了。

像天花板和地板之類，實際空間的位置關係相當分明時，將天花板的照片放上方、地板的照片放下方，看起來比較自然。如果是放在大量照片的區塊中，那擺在哪裡都沒關係，不過如果要像上圖範例一樣，將某張照片單獨拉出來，卻沒有按照實際空間的位置來擺放，就會產生不協調感。

將好幾張照片組成一個區塊時，因為縱橫的長度關係，可能無法編排得剛剛好，這時可以像左圖範例一樣插入說明文，活用這塊多餘的空間。

126

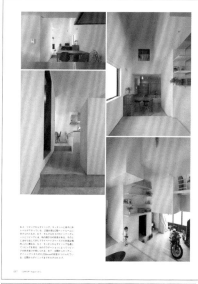

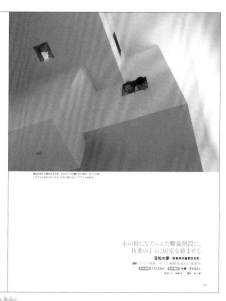

完成

排版
訣竅！

有意識地設置留白，
讓版面閱讀時，能夠有空氣流動般的順暢感。

Point!

天花板的照片放上方、地板的照片放下方，看起來更加平衡自然。
實際空間的位置關係也很重要。

編排滿版照片

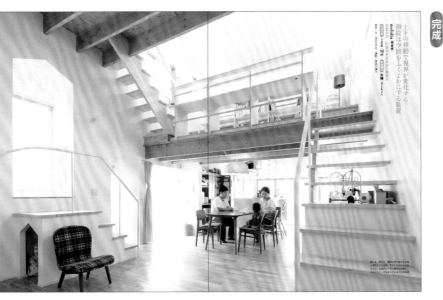

跨頁滿版照片的頁面，能吸引讀者的目光，成為矚目焦點。好好地審視照片質感，看看是否適合作為滿版照片吧！

雜誌如果開頭就擠滿了文章和照片，翻閱時會感覺相當沉重，降低閱讀的興致。要引起讀者注意，雜誌的前半部分可以編排魄力十足的跨頁滿版照片，效果會很不錯。

這時一定要注意，不要讓照片重要的部分被吃入訂口中。像上圖的範例，人就會被吃入訂口中。而左圖的範例，則是將照片稍微往右移，裁切部分邊緣，讓人能完整地呈現在照片中。光集中在工作畫面上，很容易會忘記訂口的存在，所以在置入跨頁滿版的照片時，要隨時注意這一點。

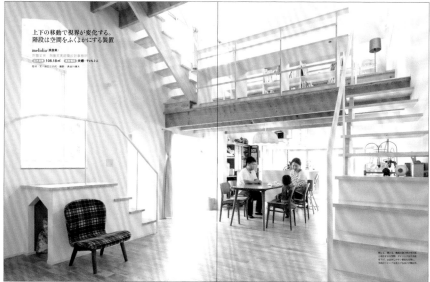

完成

尋找適合放入標題和小標的位置。基本上小字都是全黑或全白為主。

開始使用數位化文字進行照相排版的時期。90年代的設計大多不使用照片，只以文字來建構版面。字距雖然還是有點緊縮，不過因為沒有水平縮放，所以給人的形象變化很大。

80年代結束，跨越90年代時的設計主流，是將照相排版文字剪貼後，再將字距緊縮排版而成。從照片也能看出一直到90年代前半，字體仍受80年代的影響。

目錄的變遷

對照著年代，我們來看看《CONFORT》目錄這20年來的變遷。你可以發現目錄正如實地反映出當時的時代潮流，以及DTP的演進。

完全轉變為數位字型。版面多了視覺效果，排版內容變得豐富。頁碼改置於行頭，介紹內容也只注重在主要頁面。

這時期依然使用數位化字型進行照相排版。頁碼放在行尾，讓行長變長。文字只能往一定方向閱讀的設計，一直持續到90年代末期。

文字和照片的資訊量都很多。和90年代不同，將行長變短，以換行的方式排版，更方便檢索。到2004年為止，使用的軟體是QuarkXPress。

留白稍微多一點，較寬鬆的設計。

不用圖像，只使用文字來做設計。雖然字數繁多，不過可以將特輯主題放大，並用交錯的文字區塊區分出訊息，確保版面的易讀性。

空很多留白，圖像也只使用一張大照片，架構簡約。文字統一黑色一色，從上往下漸漸將字級縮小。使用的軟體從2005年起改為InDesign。

邊欄的時代變化

邊欄放在不同的位置，會改變讀者的看法。
輕柔地捕捉時代的流暢感，不要流於公式化，
用心作出勾起閱讀欲望的設計吧！

　　90年代前期仍是照相排版文字的時代。雖然現在看起來感覺很窮酸，不過這也反映著時代的潮流。到了DTP的時代，照片可以融入文字之中，和文字重疊在一起，達成照相排版難以辦到的事情，並常運用在設計上。不過文繞圖會讓文章較難閱讀，反而欠缺對作者的敬意，所以我們並不使用。2000年後直至今日，寬裕輕鬆的設計仍是主流。

資訊頁的變遷

資訊頁從緊密排列的設計，變換為響應時代潮流，漸漸精簡資訊量，版面較為和緩寬鬆的「焦點設計」。

　　資訊頁在打造資訊豐富形象的同時，如何讓文字編排及版面更加容易閱讀也是很重要的。DTP開始盛行時種類有限的字型，也在2000年左右變得更加豐富，雖然現在什麼字體都有，但使用太多字體恐怕會變成散亂不一的形象。松田工作室現在用在標題的漢字，幾乎只有「A1明體」。而正文字體的水平與垂直縮放，日文不予改變，歐文則沒有這個問題。

1996—1997

1993—1995

Logo的變遷

了解主要的讀者群是以建築業為主，因此承襲男性風格的設計，只改變了排版。Logo設計和底色每月更換的方式依然不變，照片則改得較大。

粗黑體的歐文大字，加上垂直緊縮，呈現男性風。中央放入方形照片，周圍配置一些文字。不使用圖片，而是運用底色的力道來為每期展現變化。

1999—2000

1998

為了讓Logo更加精緻或刷新形象，將Logo做了幾次改良。色彩和視覺效果呈現出的觀感也隨之有所改變。

Logo的字體維持全白的設計，字體則變更為放大到接近邊緣。背景的特別色和整頁的滿版照片，強調出視覺上的震撼力。

將Logo改為黑體歐文小字。創刊後已過了五年，有了一定程度的影響力，字體也設計得更小了。氛圍變得較柔和，多了女性的風格。

趁隔月刊變為月刊時改版，改變了字體，並將字距稍微拉大。雖然Logo不大，但黑底白字的配色和底色相互對比，相當引人注目。

照片全頁滿版，加上大字的Logo。雖然和創刊時一樣用黑體字，不過選擇比較纖細的字體，表現出的形象也大幅改變。文字滿了天及左右兩邊，正反映出當時的時代文化。

第一次採用片假名作為Logo，形象改變相當大。粗大滾圓，相當可愛的黑體字，是從包括明體等多種字體的試作樣本中，最後精選出來的。

Logo以襯線體的歐文大字組成，形象煥然一新。雖然Logo大小和2001至2002年的差不多，不過改用了襯線體，讓形象變得更加柔和。色調也較低調，表現雅致的印象。

松田工作室 **Works** ④

《物理·塗鴉·旅行·切斷81面相》
松田行正著（2011年／牛若丸）

本書的概念是「切斷」。燙銀的書口像是被銳利的刀刃一刀切下般，呈現出光滑的斷面。相對的，天則像是用鋸刀慢慢鋸開般，呈現粗糙的切口。這是使用專門用來為平裝書背面「打鋸齒」的機器作成的。運用兩種不同的斷面，分別表現出瞬間的痛苦和刻骨銘心的痛苦兩種感覺。打鋸齒、燙印及全書裝訂，都分別發包給不同的公司。

《1000億分之1的太陽系+400萬分之1的光速》
松田行正著（2009年／牛若丸）

本書正如其名，是本將太陽系縮小的袖珍書。
一頁橫寬125公釐，將六百頁連接起來就是75
公尺。如果將這個數字放大1000億倍，就等
於太陽系傳說中的最大距離75億公里，恰好
是能容納整個太陽系的精密計算。從太陽開始
依火星、金星、地球……的順序，到小行星為
止，都以1000億分之1的比例來介紹。由於書
中以直線，將各行星在軌道上離太陽最近的近
日點和最遠的遠日點連結起來，因此構造相當
複雜。裝訂則是將封面的上半部往外反摺，只
要翻開，就會出現水滴的圖片。

《PEEK-A-BOOK 有趣的知識》
松田行正著（2012年／牛若丸）

本書是特別細長的版型，靈感來自於電影《2001年宇宙之旅》中，神祕的黑色物體「磐石」。磐石的四邊比例分別是1：4：9，本書便依此先計算出頁數，再來考慮內容，是本以外形為主的書。扣鈕釦的塑膠書衣來自於對80年代的印象，並審慎設計避免作出廉價感。原本是想作成較容易翻閱的冊裝（書脊不貼封皮或任何素材，露出綴線的裝訂法），但因為要套塑膠書衣的關係，無法作冊裝，因此將蝴蝶頁選用比封面更厚的紙，提高可攤平度。

Chapter

實作〈高級篇〉

提供素材

方形照片
去背照片
文章

POINT!

強調特定照片，還是平均編排

　　左頁的商品介紹，呈現方式有兩個方向。一是強調其中一項照片，其他的就隨意配置。另一種是像範例一樣，作參考框格，將全部照片平均擺放，讓版面看起來比較豐富。因為版面右頁的主要照片已經很有吸引力，次要的商品照片平均擺放，比較能襯托主要照片。將照片和說明文置中對齊，看起來平衡度較好。如果商品的實物大小差異很大，難以縮放成同樣大小，可以將框格隔成兩區塊來排。

＜草稿＞

將去背照片和方形照片
組合排版

全頁滿版的人物照片和去背
商品照片的組合。靜物照的
呈現方式非常重要。

排版訣竅！

標題置入法
　大標和小標的字級
大小要有差別，強
調出重點。使用黑
體字時，選擇筆畫
較細的字體，較好
控制平衡。

去背照片的置入法
等間距插入參考框
格，以配置照片。

短句的置入法
尋找能夠清楚看到
短句的位置。

提供素材

方形照片
文章

POINT！ 由右至左，引導視線的流向

直式排版的雜誌，即使有橫式排版的頁面，視線一樣是由右上到右下，再由右下往左上移動比較自然。隨時記住這一點，將方形照片編輯成大中小三種尺寸來配置。放一張滿版裁切的照片也很不錯。

橫式排版的標題和引文雖然也可以放在左上方，不過放在現有的空白處，更能作出活化留白的排版。

<草稿>

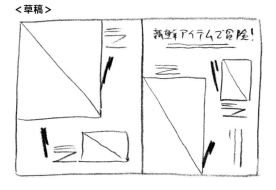

直式排版　　　　橫式排版

視線的流向

將多張方形照片
組合排版

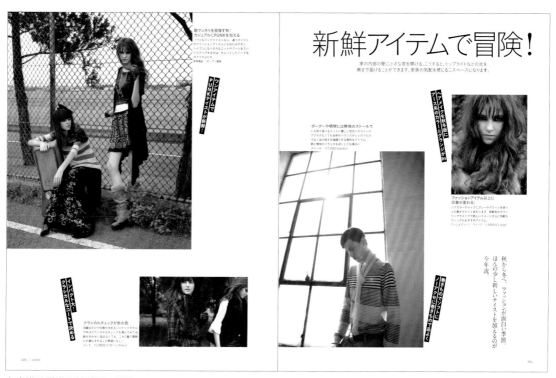

有意識地引導視線跨頁，照片
尺寸設計成有大有小的排版。
善用留白的方式很重要。

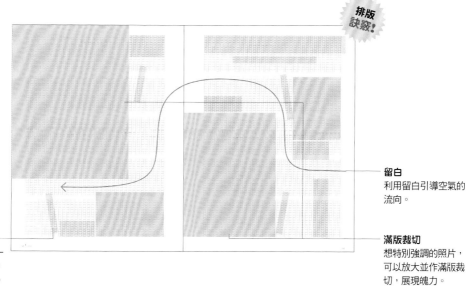

排版訣竅！

留白
利用留白引導空氣的
流向。

表現特色的方法
如果希望版面生動一
點，可以將語句傾斜，
或作黑底白字等特效。

滿版裁切
想特別強調的照片，
可以放大並作滿版裁
切，展現魄力。

提供素材

照片／Logo圖檔／文章

LAYOUT

レイアウト LAYOUT

POINT!

審視Logo與照片的平衡

　　要作出魄力十足的封面，必須去蕪存菁，強調出重點。創刊號中Logo是最重要的，不過並不是單單把它放大就可以了。配合照片裁切的方式來看，兩種效果都不差，可以看整體的平衡審慎考量。

　　如果想要強調照片，可以將Logo縮小放在版面上方。如果事先已經決定好版式的話，可以先編排如特集標題等必要的素材，再來決定照片該如何裁剪。文章方面，時尚雜誌的內文即使是直式排版，封面基本上還是採橫式排版。

<草稿>

設計封面

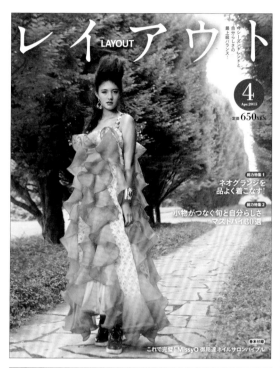

時尚雜誌常常使用像Bauer Bodoni這類筆畫直線較粗、橫線較細,看起來較知性的字體。如果不想用既有字體,想作手寫風Logo的話,最好以既有字體來改造,比較不會失去品味。

封面的震撼力很重要。要強調Logo還是要強調照片,重點要明確。

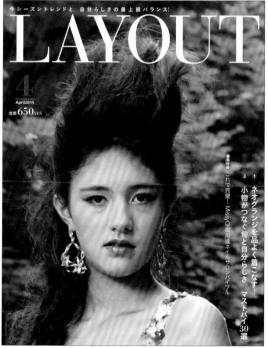

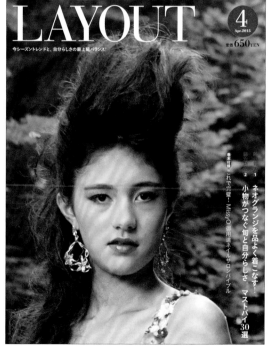

提供素材

方形照片／文章

POINT!

注意張力和流暢度

人物及商品照均為方形照片時，必須將其中一張作滿版處理，來表現張力。B和C兩種版本中，文章擺放的位置會影響到流暢度，因此要仔細考量留白的方式。

這些商品照片因為素材和形狀的關係難作去背，因此使用方形照片，可根據照片內容不同，有時候作去背來凸顯造型，可以為版面帶來聚焦效果。所以該如何判斷也很重要。

利用留白來製造流暢度時，要注意不可以讓流向分歧。

〈草稿〉

流暢度

以人物為主角
的排版

以模特兒的照片為主，作直式滿版處理並放大置入，其他方形的商品照片則集中放在單頁。

mission C
人物、商品共同為主角
的排版

將商品照和模特兒照按同樣大小放在左右兩頁。次要的照片則縮小置入，活用留白之處。

mission B
以商品為主角
的排版

以全頁商品照為主，接著依模特兒、商品的順序置入照片，並以大小來強調照片的先後順序。

提供素材

方形照片
文章

POINT!
　注意訂口和文字的可讀性

　　範例是各種方形照片的裁切方式和文字置入方式的變化版。照片作跨頁滿版處理是最有衝擊力的。如果基於特定理由不能裁切的話，可以採用範例B或C的置入方式。全頁滿版的意義就和書籍的扉頁插圖一樣，是當雜誌整體持續同樣的步調時，能有一下子改變氣氛的效果。

　　特別需要注意的地方是要裁切好，不能讓照片重要的部分被吃入訂口。還有文字必須清晰可見。要將文字重疊在照片上時，文字基本上以全白或全黑為主。選用彩色文字反而會提高難讀率。如果還是難以閱讀的話，可以將照片加上陰影，降低照片的亮度。

<草稿>

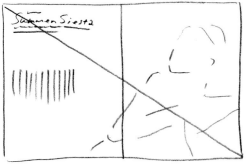

方形照片與文字
組合排版

照片作跨頁滿版，文字選用白色，
置入照片中。

mission C

照片跨頁上方3／4版面，橫放裁切，下方的空白處置入文字。

mission B

將滿版裁切的照片一直延伸到左頁，在照片左邊留下空白。

《Lines 線之事件簿》／松田行正 編著

《CINDERELLA 飾品的一景》／望月澄人 繪 北森仄 文

《流線型的女神 裝飾藝術插畫的世界》／荒俣 宏 編著

《激進 歷史 旅行001 速度日和》／松田行正 著

《物理 塗鴉 旅行 切斷81面相》／松田行正著

《圓與四方》／松田行正 編　向井周太郎 解　　※均為牛若丸出版

《Inframince 被包裹的抽象》／松田行正 編　港千尋 文

《code　text and figure》／松田行正 著

藝術的萌芽，
設計的啟蒙

我踏入設計、藝術的世界，是在大學時期。進入中央大學法學部後，對課程完全提不起興趣，加上曾經發生過校園紛爭事件，學校被封鎖起來，我便經常出入高中友人就讀的東京藝術大學。雖然藝大也有以北川弗蘭（北川フラム）為中心的集團在活躍著，但和政治色彩強烈、瀰漫著蕭殺之氣的中大不同，大家看起來都非常開心的樣子。我深受北川先生文學風格的演講感動，開始積極和藝術相關的人士接觸。在中大也組藝術社團，擔任戲劇的美術指導、為同人誌寫詩或用簡易印刷製作詩集等。當時自己開始能夠創作概念藝術（Conceptual art），已經完全不想普通地找個工作做了。

畢業後，我和幾位朋友創立了公司，主要是做印刷公司的外包工作。最多

的案子是地圖的製圖和繪製。喜歡看書和寫字的我，對文字也相當有興趣，因為學生時代曾經過字體設計（lettering）的學校，當時的經驗正好發揮了功用。雖然報酬不高，勉勉強強能維持生計，不過工作朋友來找我商量，想要自費出版一本童話，希望這本書能在一般的書店銷售。在這之後雖然停止出版工作一段時間，不過藉著舉辦工作室20周年紀念展覽會的機會，我對在短短兩週內，從企劃開始製作一本書這件事有了自信，之後便定期地出版自己製作的書籍。

現在回想起來，總覺得編輯設計師這個職業，我雖然起步得晚，卻做得很順理成章。能夠一邊沉浸在書海之中、一邊順利從事這份工作，我感到非常幸福。

後來，因為經常出入松田正剛先生經營的工作室，便在那裡認識了戶田ツトム先生。戶田先生一從工作室獨立，我就到他的事務所一起工作。當時我深受松田先生和杉浦康平先生所製作的《遊》、《銀花》、《SD》等雜誌影響，對編輯設計很感興趣。雖然如此，卻不知該從何下手。於是我白天工作，晚上犧牲睡眠時間，一邊參考尊敬的前輩的設計一邊學

習。我成為編輯設計師的基礎，說是全靠這兩年半打下的也不為過。

開始經營牛若丸出版社，是在松田設計工作室成立數年之後。成立的契機是朋友來找我商量，想要自費出版一本童話，希望這本書能在一般的書店銷售。在這之後雖然停止出版工作一段時間，不過藉著舉辦工作室20周年紀念展覽會的機會，我對在短短兩週內，從企劃開始製作一本書這件事有了自信，之後便定期地出版自己製作的書籍。

現在回想起來，總覺得編輯設計師這個職業，我雖然起步得晚，卻做得很順理成章。能夠一邊沉浸在書海之中、一邊順利從事這份工作，我感到非常幸福。

戶田先生的工作室，便在那裡認識了戶田ツトム先生。

松田行正 MATSUDA, Yukimasa
1948年，生於靜岡縣。松田設計工作室的代表。以「simple（單純）＆complex（複雜）」為座右銘，從事書籍裝訂和雜誌編輯設計、書籍執筆、編輯等工作。1985年，創立牛若丸出版社。以獨特的視角挖掘好主題，追求能成就藝術品的製書設計。同時身為多摩美術大學造型表現學部設計學科的非常任講師。。

悄悄裝飾在工作室裡的獎盃。右邊是以《超譯尼采》，榮獲第45屆書籍裝幀競賽日本印刷產業聯合會會長獎。左邊是以《別想擺脫書》榮獲第45屆書籍裝幀競賽文部科學大臣獎的獎盃。

松田工作室
辦公室內有如圖書館般眾多的書籍，分門別類地整齊擺放。「我常常封面喜歡就買了。有喜歡的書，就會忍不住買下來。」每天都在心愛的書本們包圍之下，和同事們共同催生出新的書籍設計。

範例協力

《コンフォルト》119（2011年4月）號　「House A」　設計／篠崎弘之　攝影／淺川敏（p.107、113）
《コンフォルト》119（2011年4月）號　「Maison de gateau」　設計／村山雄一　攝影／三谷浩（p.115）
《コンフォルト》141（2014年12月）號　「HOUSE OF FER TRAVAIL」　攝影／長谷川健太（p.117）
《コンフォルト》142（2015年2月）號　「東京都庭園美術館」　攝影／本多康司（p.119）
《コンフォルト》139（2014年8月）號　「Bridge House」　設計／モノスタ'70　攝影／増田好郎（p.122-123）
《コンフォルト》139（2014年8月）號　「伊丹住居」　設計／島田陽　攝影／繁田諭（p.124-125）
《コンフォルト》139（2014年8月）號　「笠松之家」　設計／佐佐木勝敏　攝影／淺川敏（p.126-127）
《コンフォルト》139（2014年8月）號　「melodia」　設計／阿曽芙実　攝影／長谷川健太（p.128-129）
（出版元：建築資料研究社）

《こころ》vol.18　武田花、村田喜代子、笹原宏之、小林紀晴、平川克美、大山Enrico Isamu／平凡社（p.084〜101）

《イケナイ宇宙学─間違いだらけの天文常識》　Phil Plait著／江藤巌＋熊谷玲美＋斉藤隆央＋寺薗淳也譯／樂工社（p.066）
《宇宙をあるく》　細川博昭／WAVE出版（p.059、p.065）
《おとぎのかけら　新釈西洋童話集》　千早茜著／集英社（p.062）
《感覚の幽い風景》　鷲田清一著／紀伊國屋書店（p.060）
《幻想小品集》　嶽本野薔薇著／角川書店（p.044-045）
《建築家の言葉》　作者名／X-Knowledge（p.055）
《桜の首飾り》　千早茜著／實業之日本社（p.062、p.065）
《静かな夜　佐川光晴作品集》　佐川光晴著／左右社（p.069）
《自分の体で実験したい─命がけの科学者列伝》
Leslie Dendy, Mel Boring著／梶山あゆみ譯／紀伊國屋書店（p.058、p.065）
《祝福されない王国》　嶽本野薔薇著／新潮社（p.062、p.068）
《世界はデタラメ─ランダム宇宙の科学と生活》　Brian Clegg著／竹内薫譯／NTT出版（p.067）
《セゾン文化は何を夢みた》　永江朗著／朝日新聞出版（p.055、p.069）
《超常現象を科学にした男》　Stacy Horn著／石川幹人監修／Nakai Sayaka譯／紀伊國屋書店（p.067、p.069）
《謎のチェス指し人形「ターク」》　Tom Standage著／服部桂譯／NTT出版（p.067）
《ナリワイをつくる─人生を盗まれない働き方》　伊藤洋志著／東京書籍（p.045）
《2011》　菱田雄介著／VNC（p.046）
《ミラーニューロン》
Giacomo Rizzolatti、Corrado Sinigalia著／茂木健一郎監修／柴田裕之譯／紀伊國屋書店（p.045）
《美女と機械─健康と美の大衆文化史》　原克著／河出書房新社（p.033、049）
《美肌ルネッサンス─スキンケアの真実》　吉木伸子著／集英社（p.059）
《不格好経営─チームDeNAの挑戦》　南場智子著／日本経済新聞出版社（p.045）
《ガイドツアー　複雑系の世界─サンタフェ研究所講義ノートから》　Melanie Mitchell著／高橋洋譯／紀伊國屋書店（p.067）
《文具の流儀─ロングセラーとなりえた哲学》　土橋正著／東京書籍（p.062）
《本の森　翻訳の泉》　鴻巣友季子著／作品社（p.075）
《名作家具のヒミツ》　Joe Suzuki著／X-Knowledge（p.064）
《もうすぐ絶滅するという紙の書物について》
Umberto Eco、Jean-Claude Carriere著／工藤妙子譯／CCC media house（p.069）
《四次元の冒険─幾何学・宇宙・想像力》　Rudy Rucker著／金子務監修／竹沢攻一譯／工作舎（p.054）
《ROCK'N ROLL SWINDLE 正しいパンク・バンドの作り方》　嶽本野薔薇著／角川書店（p.062）
《ラインズ　線の文化史》　Tim Ingold著／工藤晋譯／左右社（p.070）

各位讀者，我的第一本設計指南書《編排＆設計BOOK：設計人該會的基本功一次到位》怎麼樣呢？第一次寫這種書，雖然有很多辛苦之處，但也受到很多人的幫助，我可以很有自信地說這是一本淺顯易懂的書。

本書的初始企劃是《設計筆記》的主編三嶋康次郎先生提出的。如果是我自己來寫，可能措辭會比較艱澀，所以我提出先以「談」的方式，再由三嶋先生和編輯中村真弓小姐以採訪的內容為基礎，擬出書籍草案。站在初學者的角度，中村小姐單純地提問發揮了很大的效果。而三嶋先生也會適時地插話進來，簡直是最棒的團隊合作。以這樣的方式來進行，連我自己沒特別注意過的觀點，也都浮現出來了。

接下來寫手山瀨由希小姐加入，開始著手文章的部分。我曾經幾次接受山瀨小姐為《設計現場》、《設計百寶箱》做的訪問，算是很熟了，所以很有安心感。

排版方面，則是以自家公司的員工杉本聖士為中心，由同樣是員工的梶原惠擔任助手來製作。杉本對淺顯明瞭設計的堅持，令我感到很佩服。

有趣的是，雖然修稿很辛苦，但每每看到校正回來的紅字時，總是一眼就覺得意思更簡單好理解。我深切地感受到果然這樣的指南書，交給對讀者群瞭若指掌的編輯們，更能做出優秀的作品。

二〇一五年年初　松田行正

手作♨良品 50

編排&設計BOOK
設計人該會的基本功一次到位

封面‧內頁‧目錄‧附錄‧扉頁‧圖文搭配……
諸多書籍&雜誌相關專業技巧，讓你一次搞懂！

作　　　　者／松田行正
譯　　　　者／陳妍雯
發　行　人／詹慶和
總　編　輯／蔡麗玲
執　行　編　輯／白宜平
編　　　　輯／蔡毓玲‧劉蕙寧‧黃璟安‧陳姿伶‧李佳穎
執　行　美　編／韓欣恬
美　術　編　輯／陳麗娜‧周盈汝
出　版　者／良品文化館
郵政劃撥帳號／18225950
戶　　　　名／雅書堂文化事業有限公司
地　　　　址／220新北市板橋區板新路206號3樓
電　子　信　箱／elegant.books@msa.hinet.net
電　　　　話／(02)8952-4078
傳　　　　真／(02)8952-4084

總經銷／朝日文化事業有限公司
進退貨地址／235新北市中和區橋安街15巷1號7樓
電話／（02）2249-7714　傳真／（02）2249-8715

2016年06月初版一刷　定價480元

MANE SURU DAKE DE EDITORIAL DESIGN GA UMAKU
NARU HAJIMETE NO LAYOUT
©YUKIMASA MATSUDA 2015
Originally published in Japan in 2015 by SEIBUNDO
SHINKOSHA PUBLISHING CO., LTD.
Chinese translation rights arranged through TOHAN
CORPORATION, TOKYO.
and Keio Cultural Enterprise Co., Ltd.

國家圖書館出版品預行編目資料(CIP)資料

編排&設計BOOK設計人該會的基本功一次到
位:封面、內頁、目錄、附錄、扉頁、圖文搭
配……諸多書籍&雜誌相關專業技巧，讓你一
次搞懂！/ 松田行正著；陳妍雯譯. -- 初版. --
新北市：良品文化館, 2016.06
面 ;公分. -- (手作良品 ; 50)

ISBN 978-986-5724-68-9(平裝)

1.版面設計

964　　　　　　　　　　　　105006699

Staff！

裝幀‧設計／松田行正、杉本聖士、梶原恵
編輯／中村真弓（KAIGAN）
取材‧執筆／杉瀨由希
照片協力／
小長井ゆう子（人物、事務所攝影／製作）
奧富信吾（作品攝影）
梶原恵（P.074、P.152-153）
校正／洲鎌由美子